COLOR SOURCEBOOK II

A COMPLETE GUIDE TO CONTEMPORARY COLOR SCHEMES

15.95
MoMA
3/90

D1303821

Rockport Publishers ◆ Rockport, Massachusetts
Distributed by North Light Books
Cincinnati, Ohio

First published in the United States
of America by:
Rockport Publishers, Inc.
P.O. Box 396
5 Smith Street
Rockport, Massachusetts 01966
Telephone: (508) 546-9590
Telex: 5106019284
Fax: (508) 546-7141
ISBN: 0-935603-29-8

Distributed in the U.S. and Canada
by: North Light Books, an
Imprint of F & W Publications
1507 Dana Avenue
Cincinnati, Ohio 45207
Telephone: 1-800-289-0963
Fax: (513) 531-4744

CONTENTS

POP COLORS

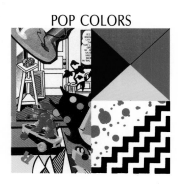

POP COLORS

RETRO-MODERN COLORS

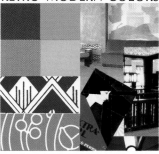

RETRO-MODERN COLORS

POST-MODERN COLORS

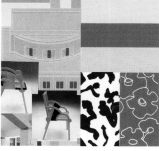

POSTMODERN COLORS

PREFACE

COLOR SOURCEBOOK II is a comprehensive guide to color coordination and balance in pattern, providing a practical insight into the nature and application of color combination. Because color is such an intimate part of everyday life, we never think twice about describing colors as being "somber", "festive", "cold", "cozy", or even "crazy". What this means is that no color exists for us in isolation. Without a frame of reference, usually other related colors, any color is essentially meaningless.

This manual is based on the concept that color harmonies and discords are culturally directed, and that by thinking in terms of cultural criteria the designer can get a head start in effective color design. The color and pattern combinations are arranged here under the headings Pop, Retromodern and Postmodern, creating a framework for the designer to work within, a forum for the comparison and study of trends in color and pattern. The color and pattern combinations Natural, Oriental and High-tech are available in COLOR SOURCEBOOK, volume one.

Applications to patterns—

Each page presents five examples of patterns which were developed using two or more of the color bars at the top of the page. By studying and experimenting with these patterns, you can see how any two or more colors work together to create different effects. The same coordinated set of colors can say vastly different things depending on how they are assembled and applied. Use these applications as a "casebook" to help you arrive at effective color schemes more quickly, accurately and creatively.

COORDINATION OF
BASIC COLORS ●

APPLICATIONS TO
PATTERNS ●

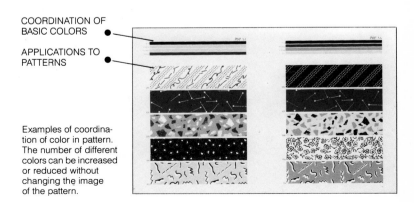

Examples of coordination of color in pattern. The number of different colors can be increased or reduced without changing the image of the pattern.

POP

Pop: Though an array of colors that recall plastic art and Sunday comics, this lively, daring and friendly series is anything but naive. Perhaps not the right answer for your den, but many kitchens and even corporate images could benefit from some of the harmonies, and tensions, in this section.

■ **Image Criterion**

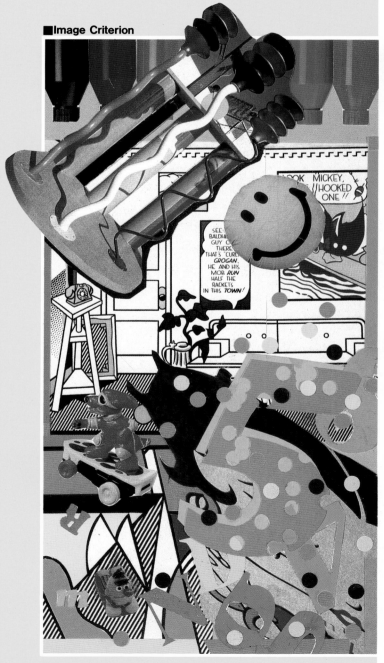

Table of Patterns

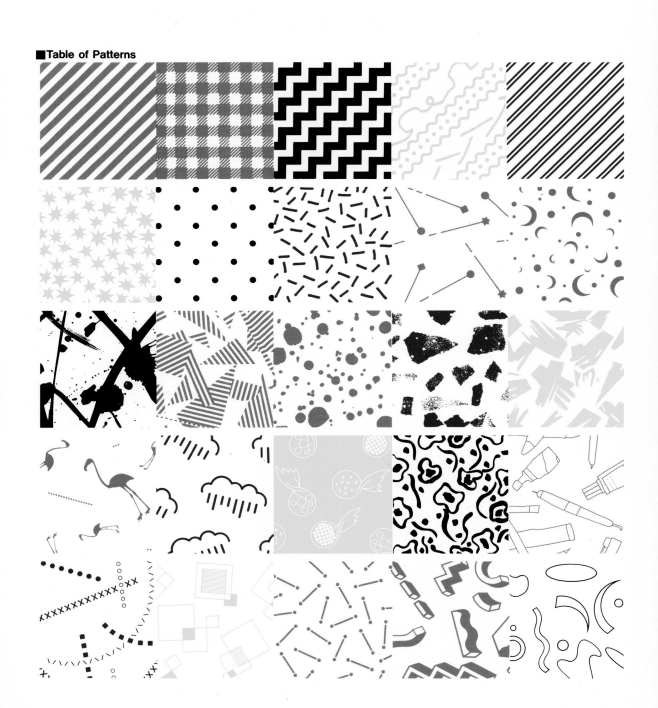

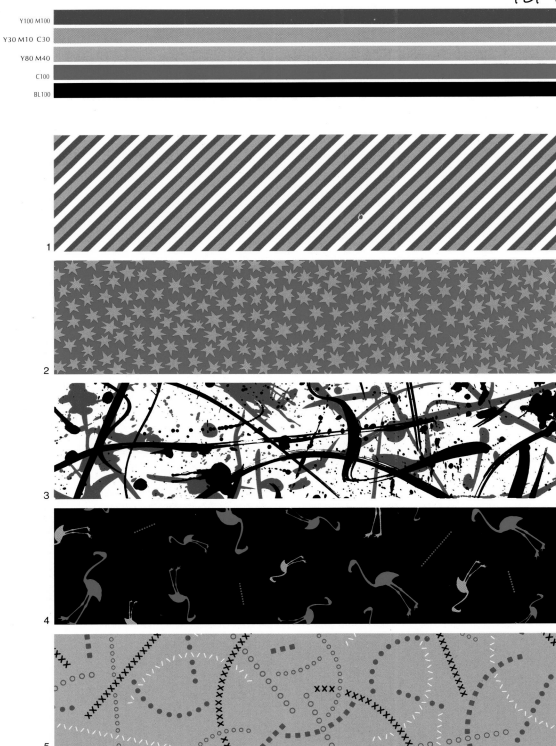

Y100 M100
Y30 M10 C30
Y80 M40
C100
BL100

1

2

3

4

5

POP 2

Y100 M100

Y20 M10

Y60 M40

M100 C100

BL100

6

7

8

9

10

9

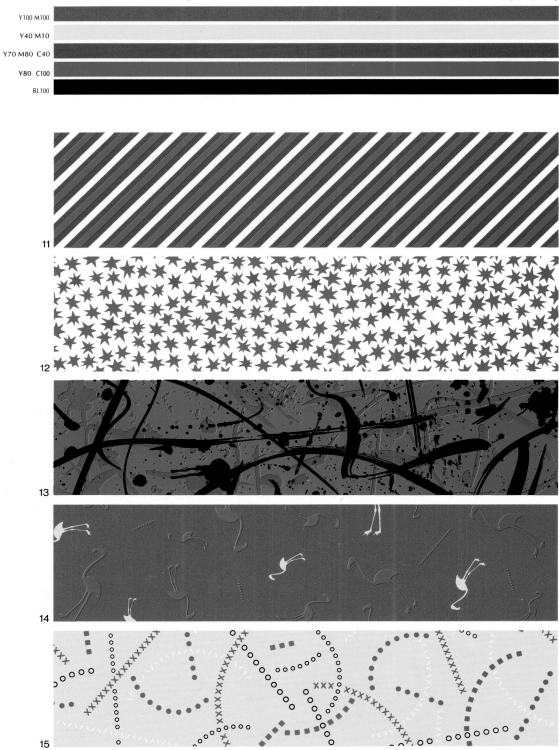

Y100 M100
Y40 M10
Y70 M80 C40
Y80 C100
BL100

11

12

13

14

15

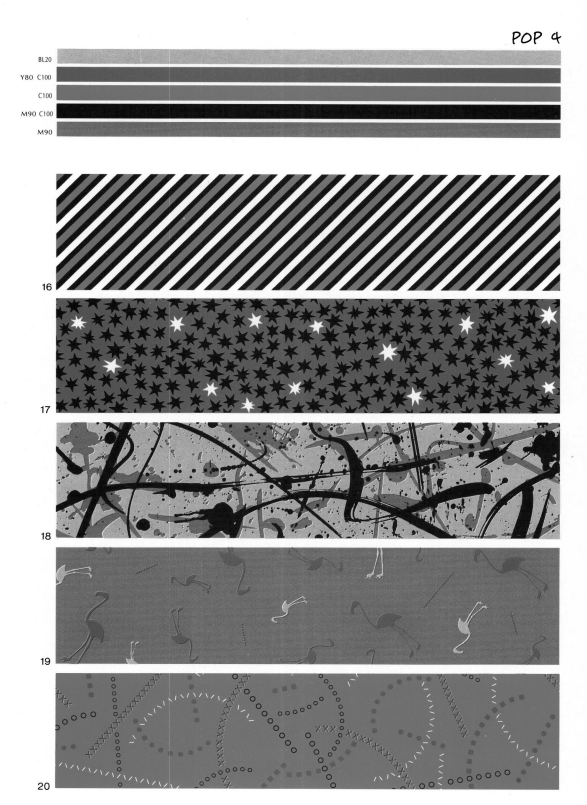

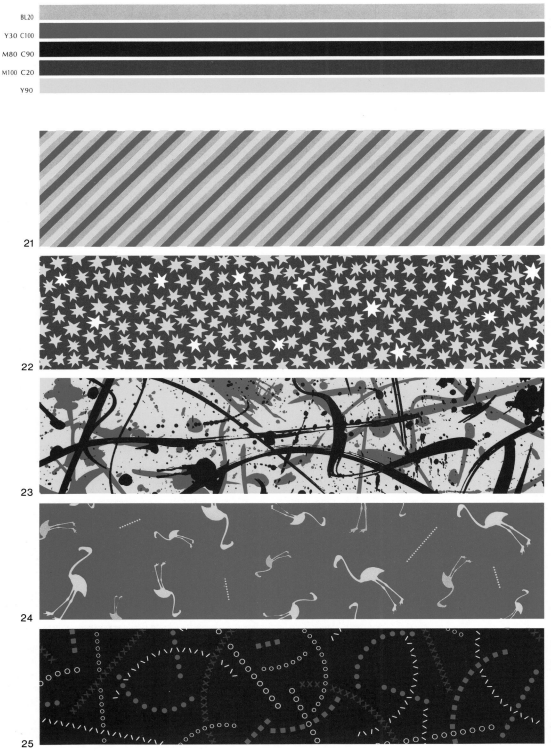

BL20
Y30 C100
M80 C90
M100 C20
Y90

21

22

23

24

25

Y70 C50
M70
M60 C90
Y90 M90
BL100

26

27

28

29

30

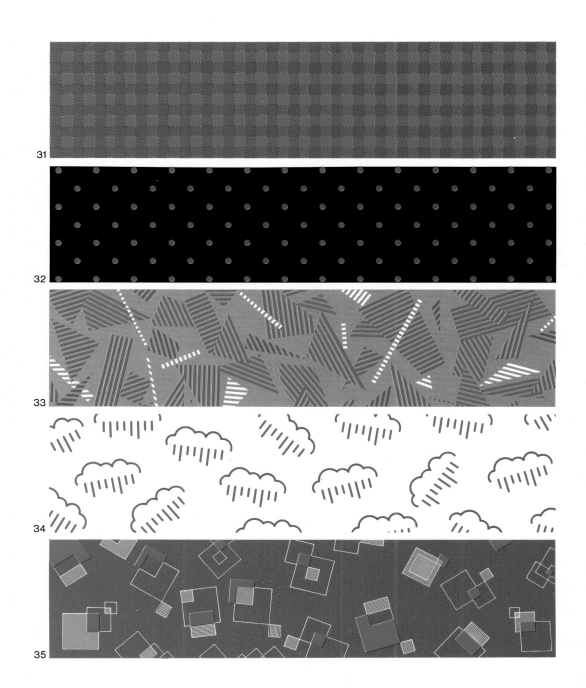

Y90 M70

M30 BL100

Y20 C100

Y100 M100

31

32

33

34

35

Y100 M40

Y100 C100

Y40 M100 C100

M80

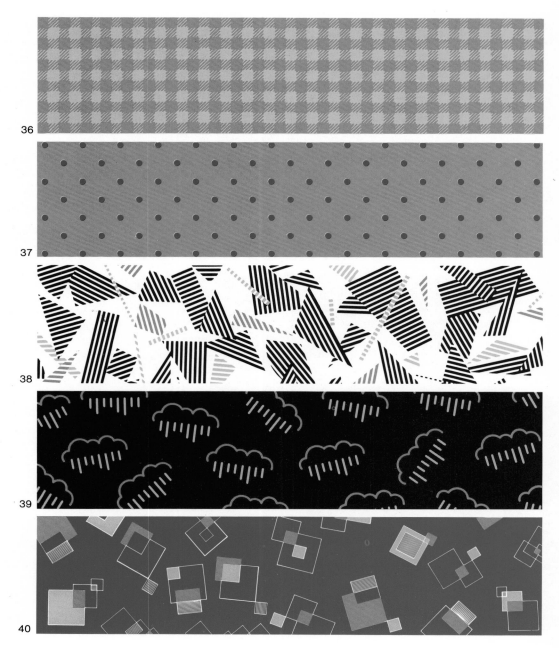

36

37

38

39

40

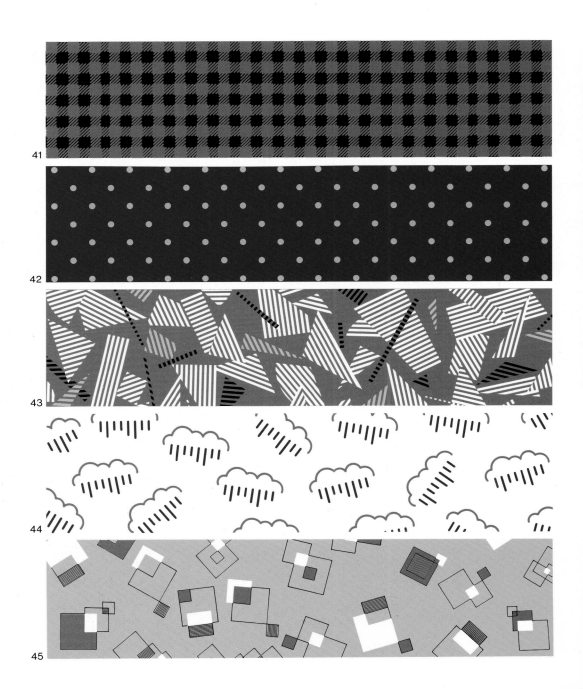

Y90 M30
Y90 M90
BL100
M80 C90

41

42

43

44

45

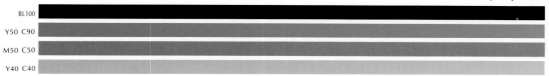

BL100
Y50 C90
M50 C50
Y40 C40

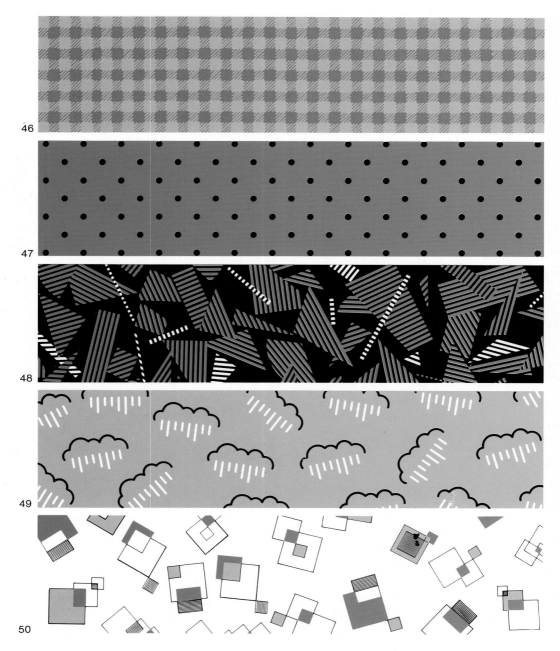

46
47
48
49
50

BL100
Y100 M80
Y100 M30
M80

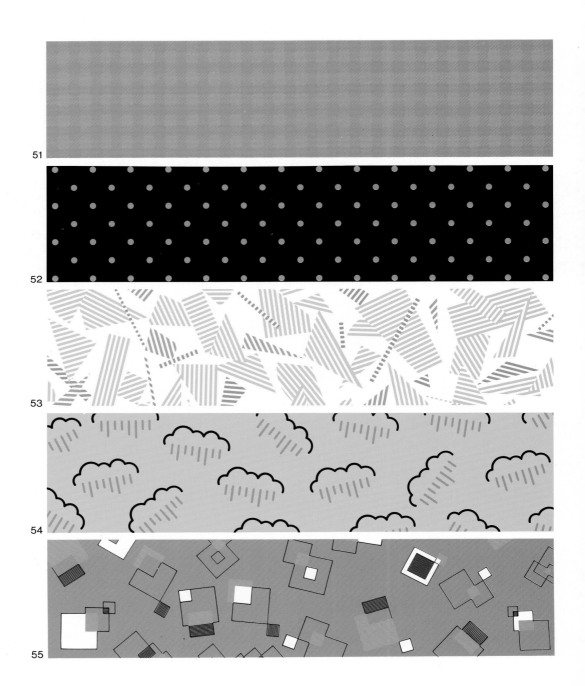

51

52

53

54

55

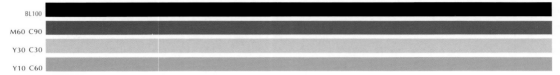

BL100
M60 C90
Y30 C30
Y10 C60

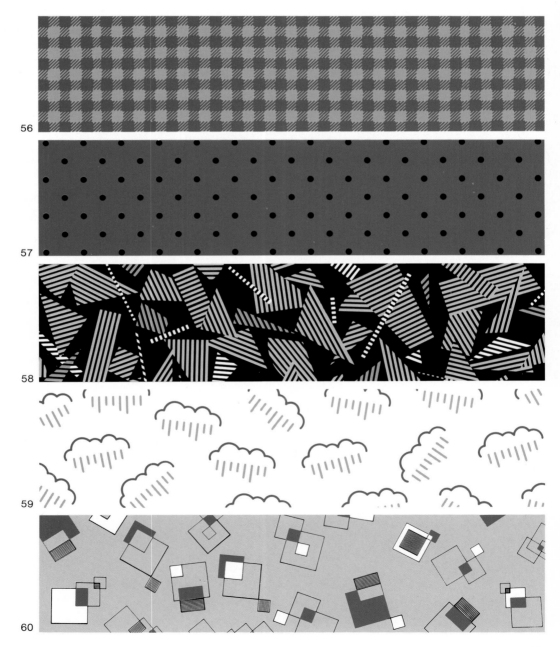

56

57

58

59

60

Y20 C30
M30 C70
M70
M20 C20

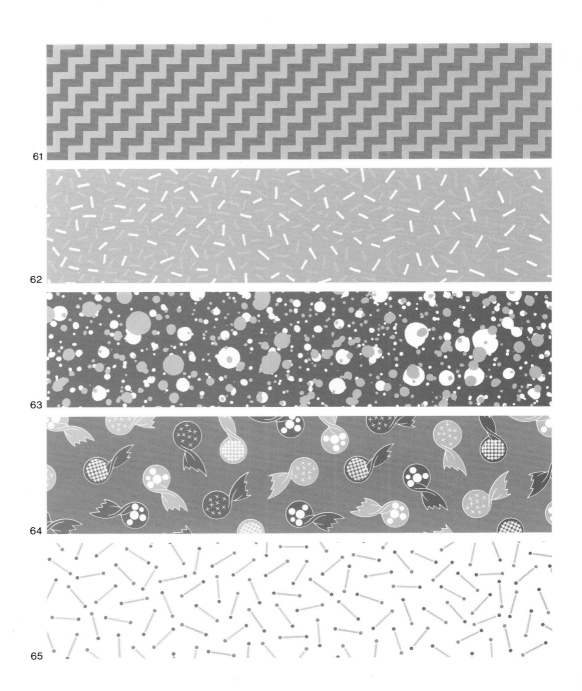

61

62

63

64

65

Y40 C40
Y90 C80
Y60 M50
Y60
BL100

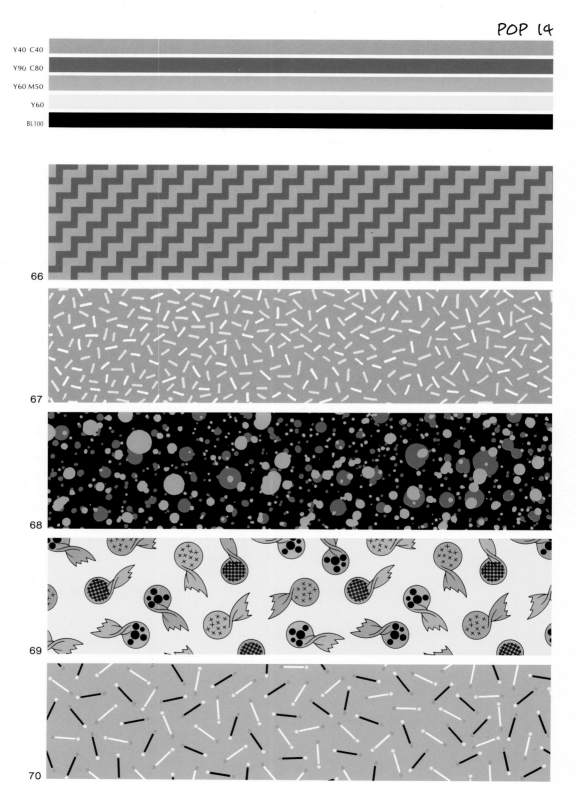

66

67

68

69

70

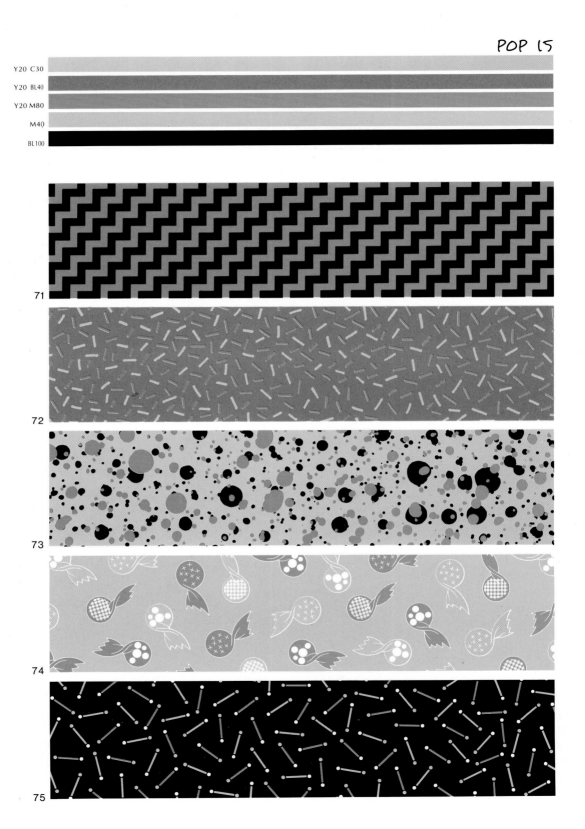

Y20 C30
Y20 BL40
Y20 M80
M40
BL100

71
72
73
74
75

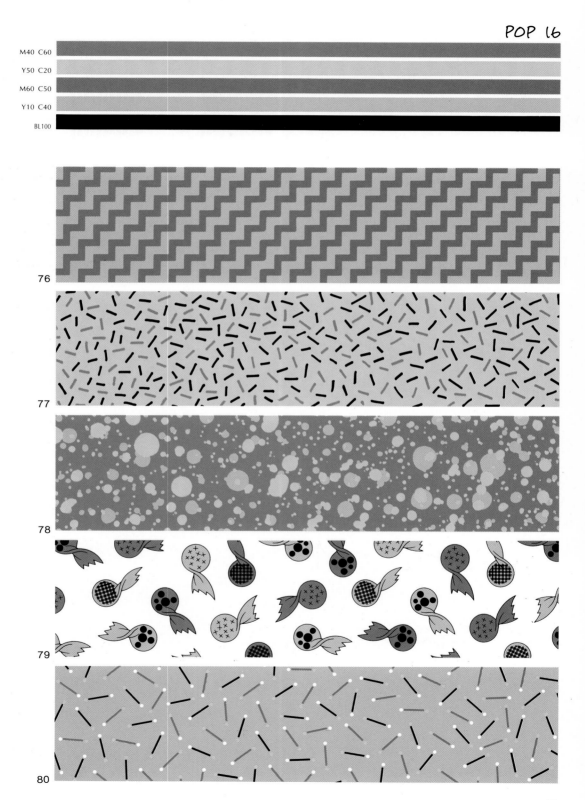

M40 C60
Y50 C20
M60 C50
Y10 C40
BL100

76
77
78
79
80

M30

M70

Y80 M50

Y90 C40

Y90

BL100

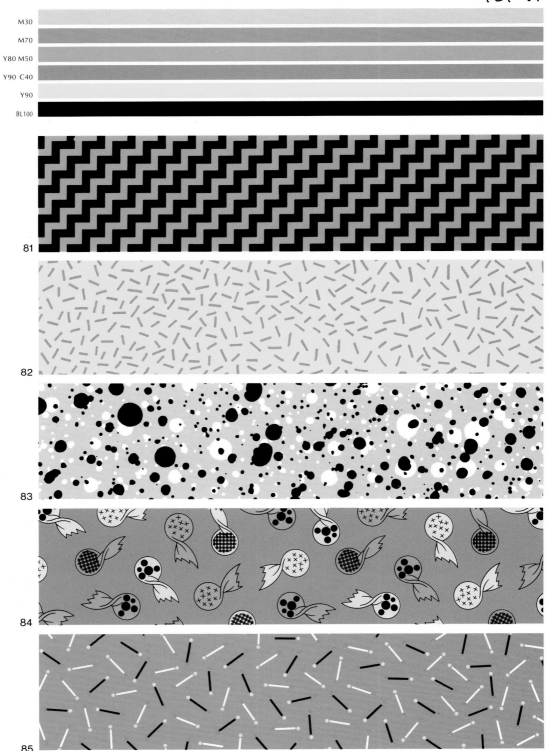

81

82

83

84

85

Y60 M50
M10 C50
Y30 C70
Y30 M30

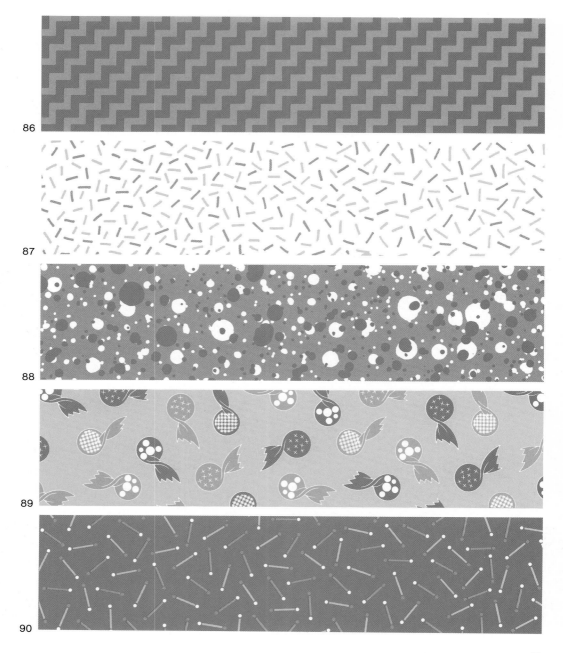

86

87

88

89

90

BL100
Y20 M40
C100
Y70 C90

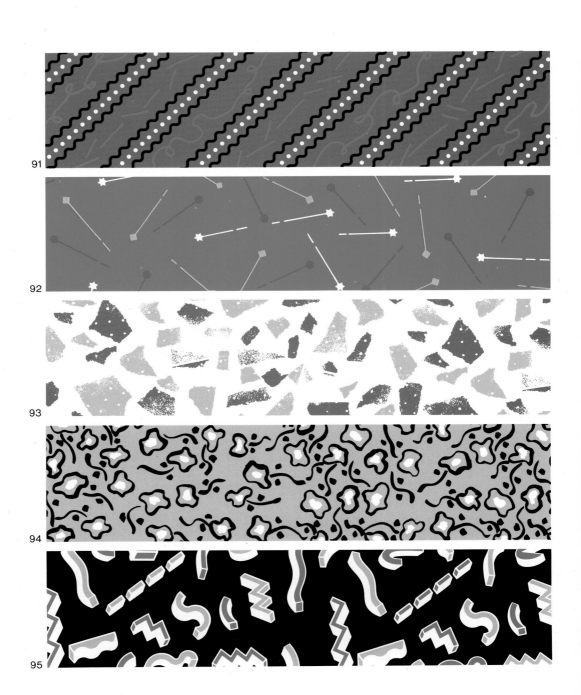

91

92

93

94

95

BL100
Y70
M90
M90 C90

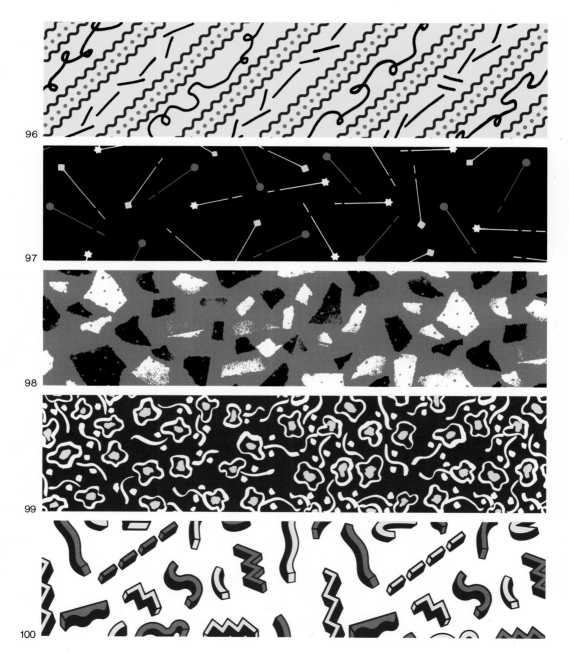

96

97

98

99

100

BL100
Y20 C30
Y100 M20
Y100 M80

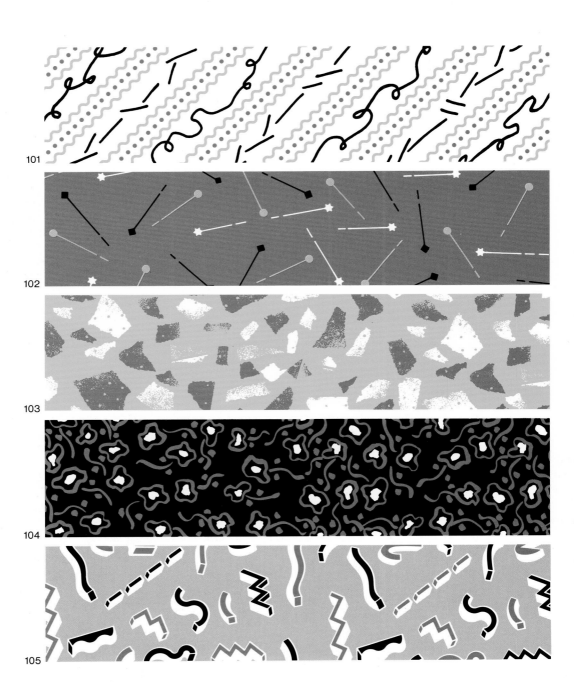

101

102

103

104

105

BL100
M90 C90
Y20 C100
BL20

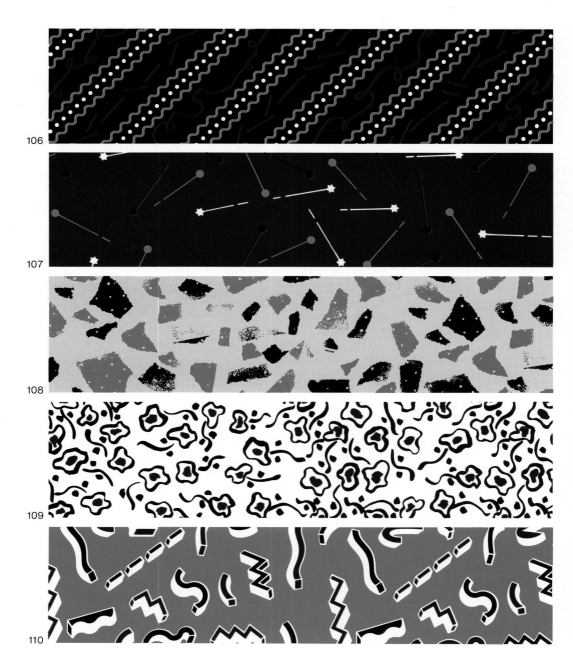

106

107

108

109

110

BL100
Y90 M90
M100 C20
Y80

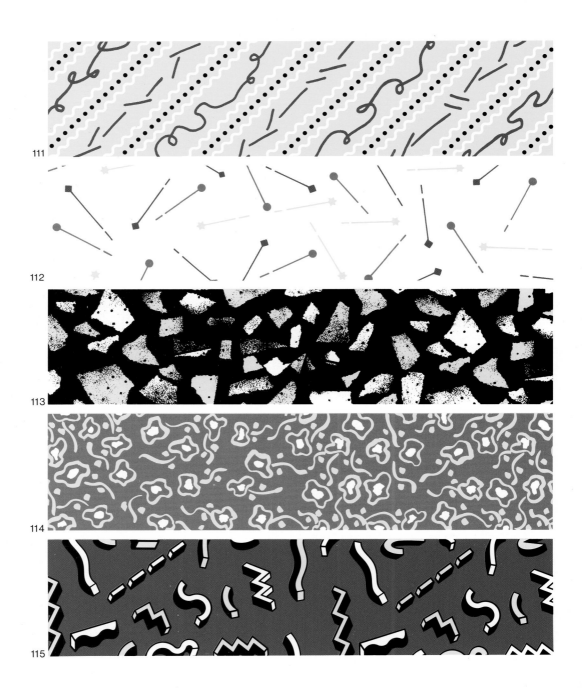

111
112
113
114
115

BL100
Y100 M40
M60 C90
C20 BL50

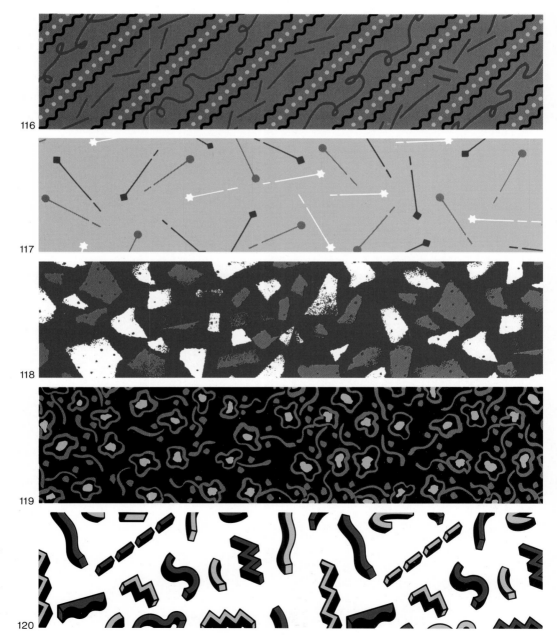

116

117

118

119

120

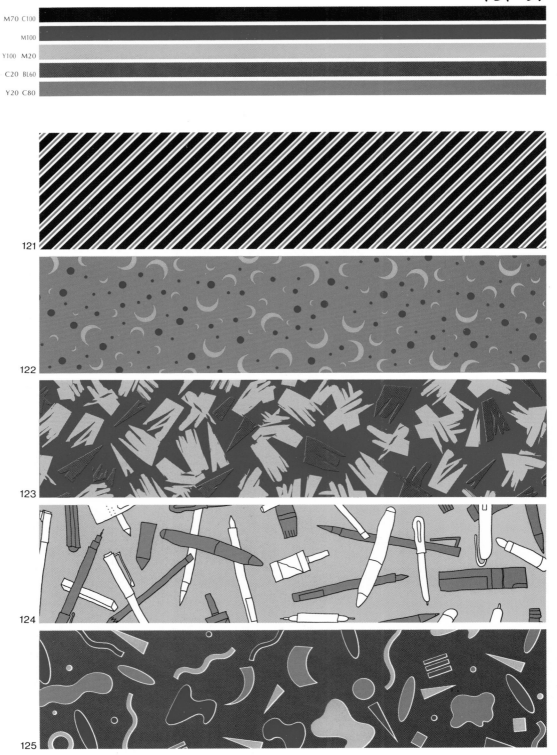

M70 C100

M100

Y100 M20

C20 BL60

Y20 C80

121

122

123

124

125

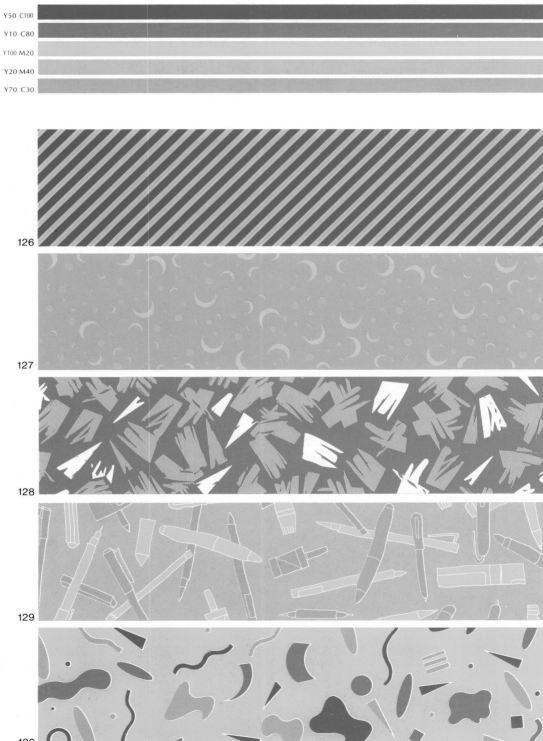

Y50 C100
Y10 C80
Y100 M20
Y20 M40
Y70 C30

126

127

128

129

130

M90 C100
Y100
Y30 M90
Y10 M20

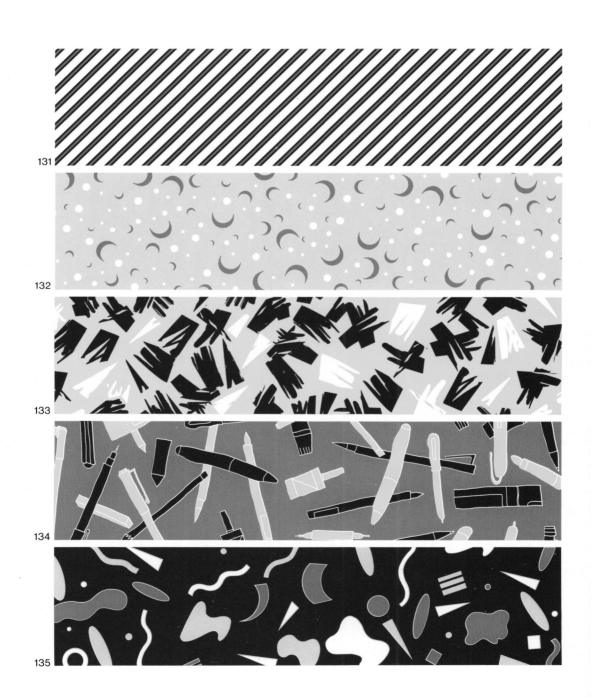

131

132

133

134

135

Y50 M30 C90

Y20 M30

Y100 M80

Y100

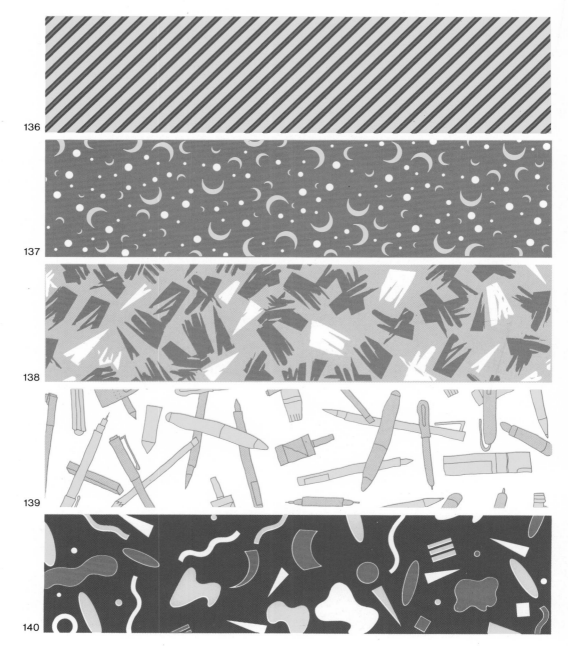

136

137

138

139

140

Y100 M80

M60 C90

Y10 C60

Y10 C20

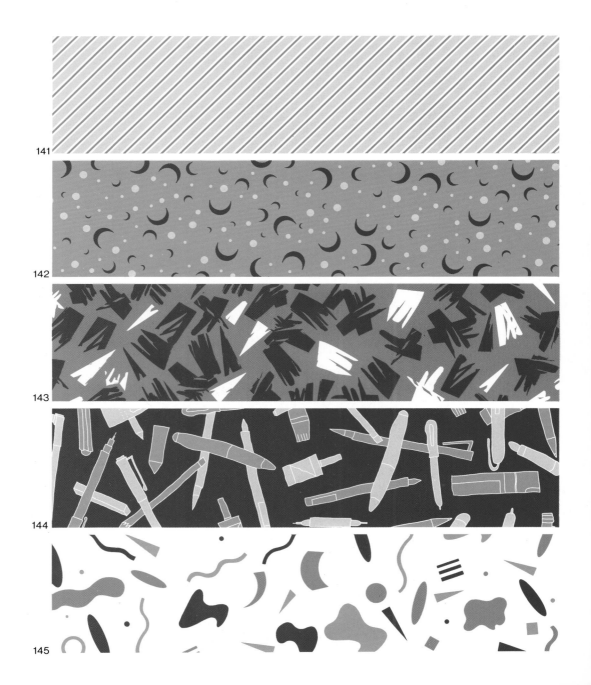

141

142

143

144

145

M40 C20

Y10 BL40

Y90 C100

Y60 M50

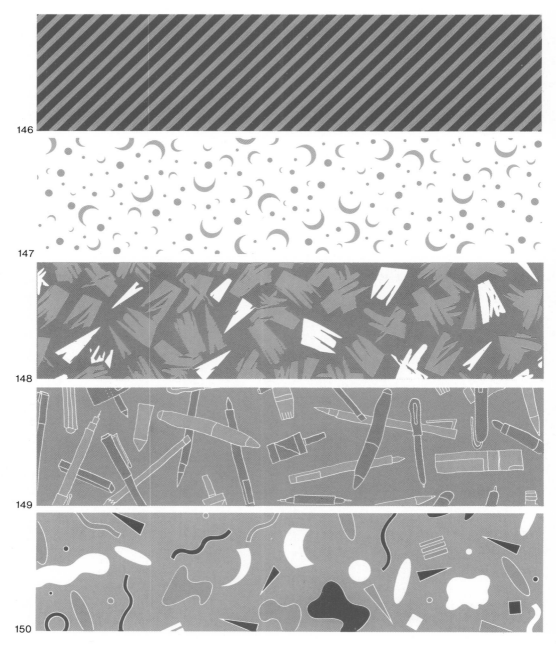

146

147

148

149

150

BL10
Y80 M40
Y100 M100
M70 C80
Y10 C60

151

152

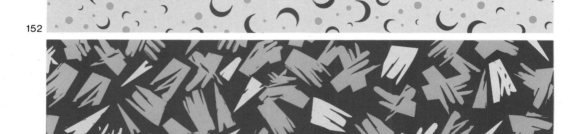

153

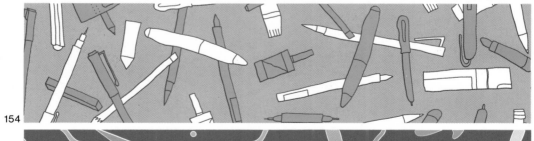

154

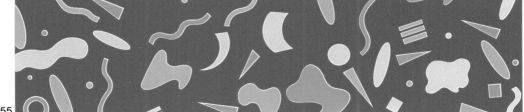

155

Y50
Y50 C90
Y50 M40
M100 C20

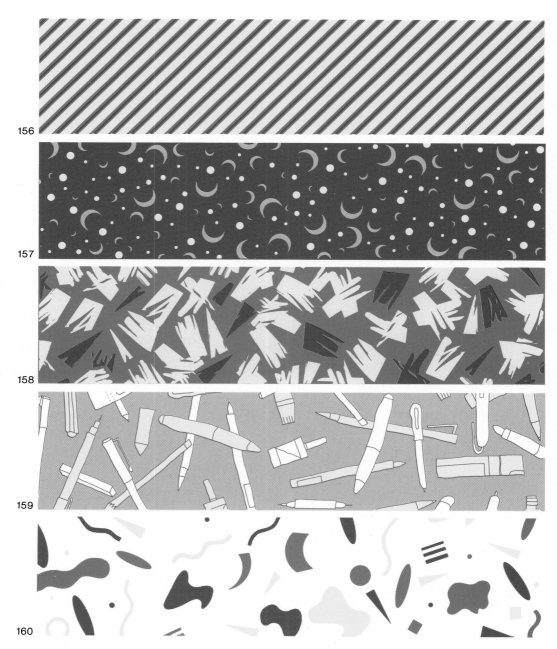

156

157

158

159

160

RETRO-MODERN

Retro-modern: This series could be called a "high-touch" collection. The colors are softened, almost cosmetic, tending toward the flesh tones. Their dusty character makes them easy to combine for a look that is comfortable, inviting, yet very classy. Many of the combinations that contributed to Art Nouveau and even Art Deco can be found here.

■Image Criterion

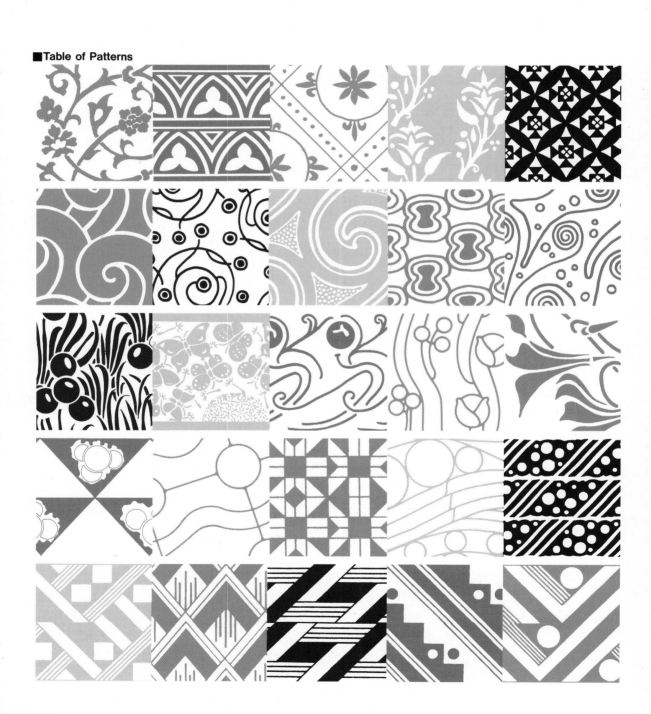

Y30 M60 C30
Y10 BL40
Y40 M10
Y60 M100 C60
Y30 M40 C70
BL100

161

162

163

164

165

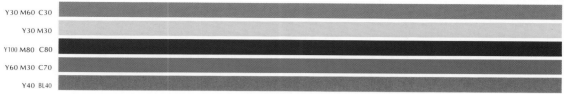

Y30 M60 C30
Y30 M30
Y100 M80 C80
Y60 M30 C70
Y40 BL40

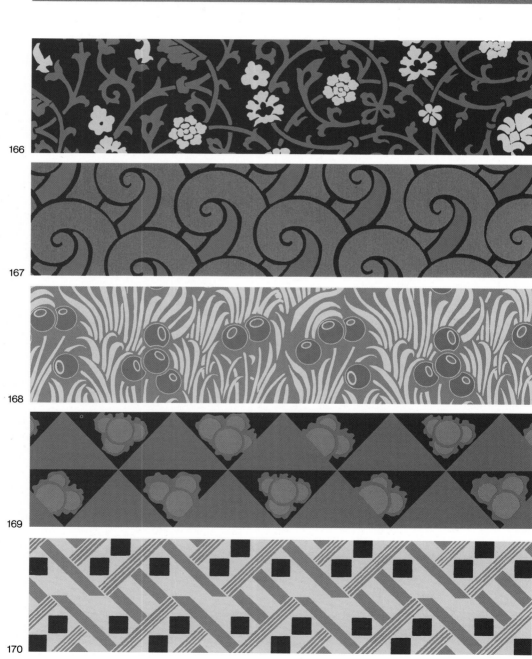

166

167

168

169

170

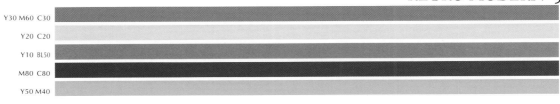

Y30 M60 C30
Y20 C20
Y10 BL50
M80 C80
Y50 M40

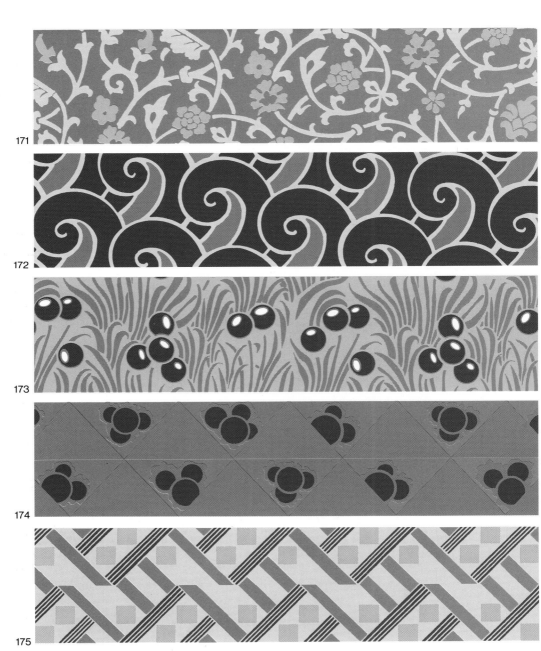

171

172

173

174

175

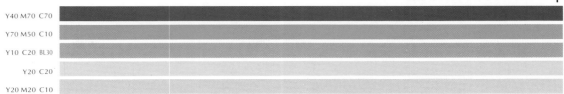

Y40 M70 C70
Y70 M50 C10
Y10 C20 BL30
Y20 C20
Y20 M20 C10

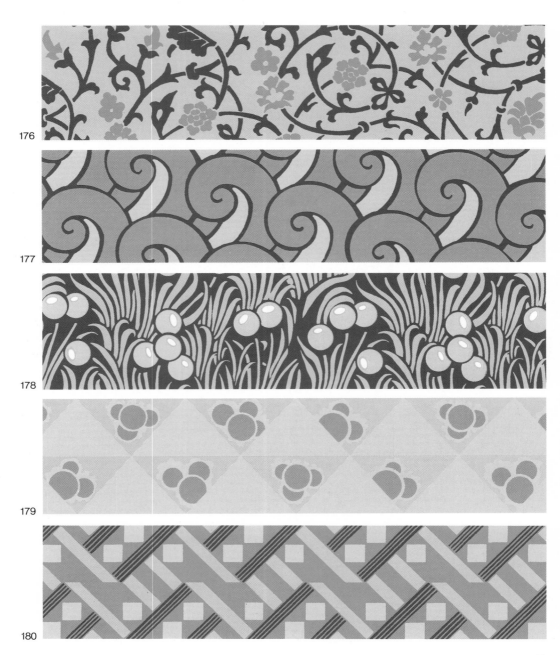

176

177

178

179

180

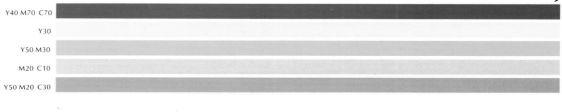

Y40 M70 C70
Y30
Y50 M30
M20 C10
Y50 M20 C30

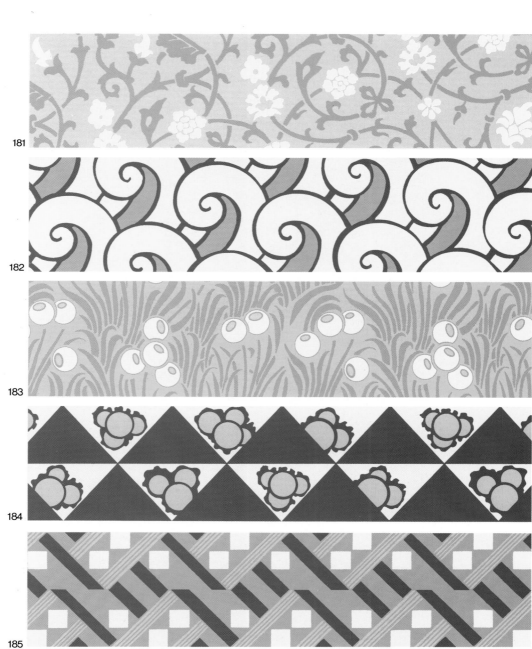

181

182

183

184

185

Y40 M70 C70
Y30 M60 C30
Y10 M10 BL30
Y30 M20 C10
Y70 M40

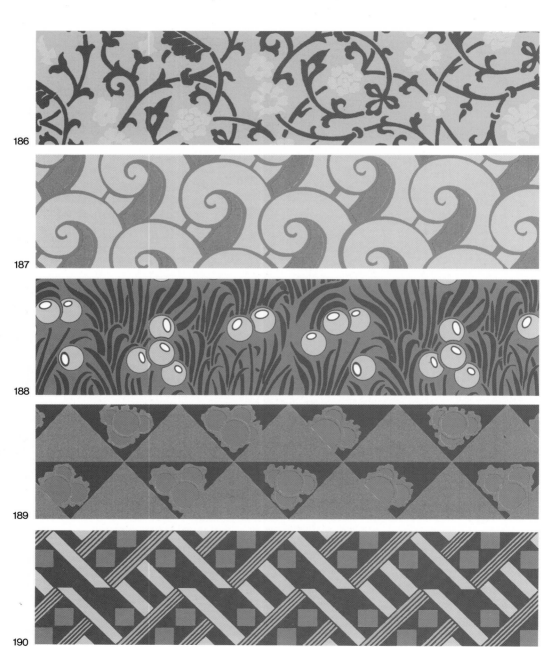

186

187

188

189

190

Y30 BL60
Y60 M100 C60
Y60 C80
Y30 M20
Y10 M80 C100
BL100

191

192

193

194

195

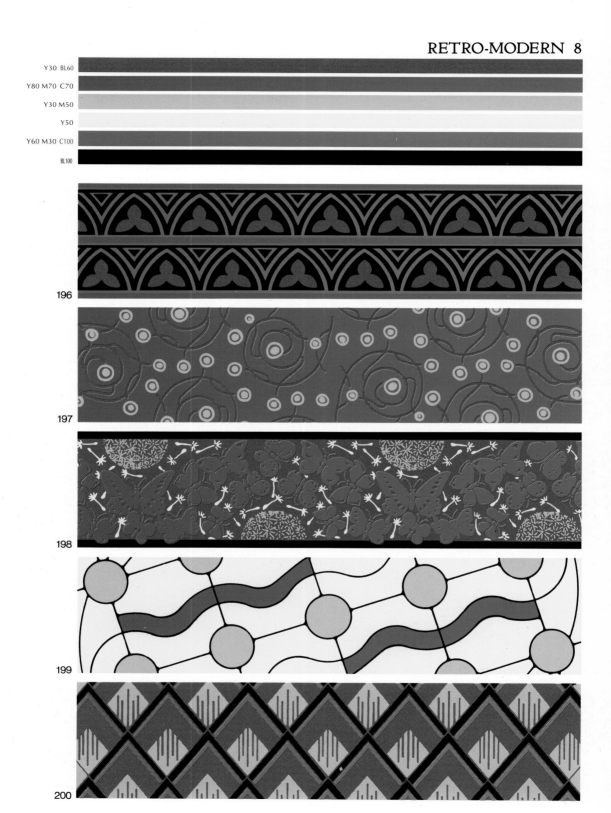

Y30 BL60
Y80 M70 C70
Y30 M50
Y50
Y60 M30 C100
BL100

196

197

198

199

200

Y30 BL60
Y30 BL30
Y10 M20
Y100 M80 C80
Y60 M90 C20

201

202

203

204

205

Y40 M60 C90
Y50 M80 C50
M40 C40
Y50 C40
Y50 M40

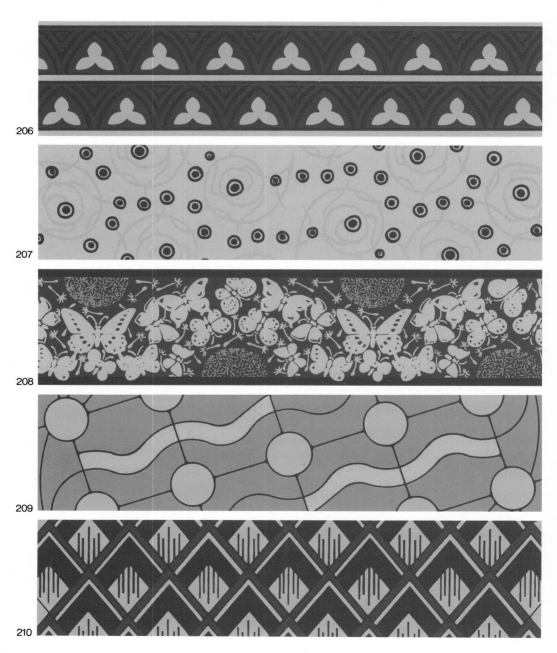

206

207

208

209

210

Y40 M60 C90
Y50 M30
M70 C70
Y10 C30
Y80 M70

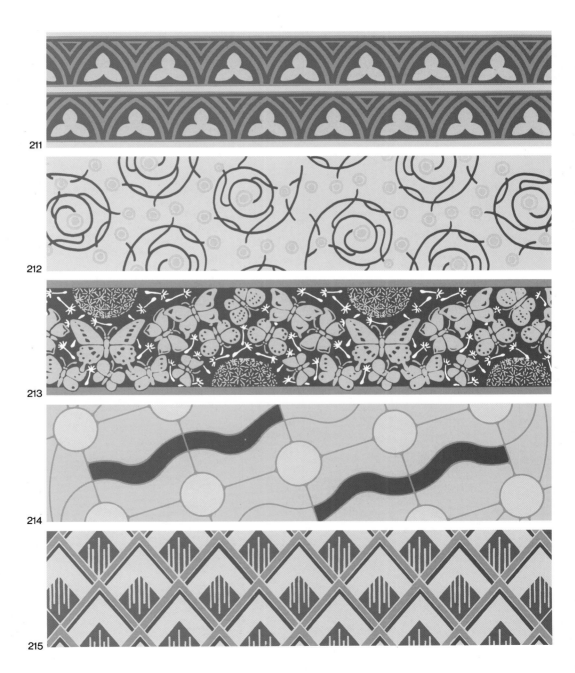

211

212

213

214

215

Y40 M60 C90
Y60 M100 C90
Y80 M40 C40
Y70 M20 C10
Y60 M90 C50

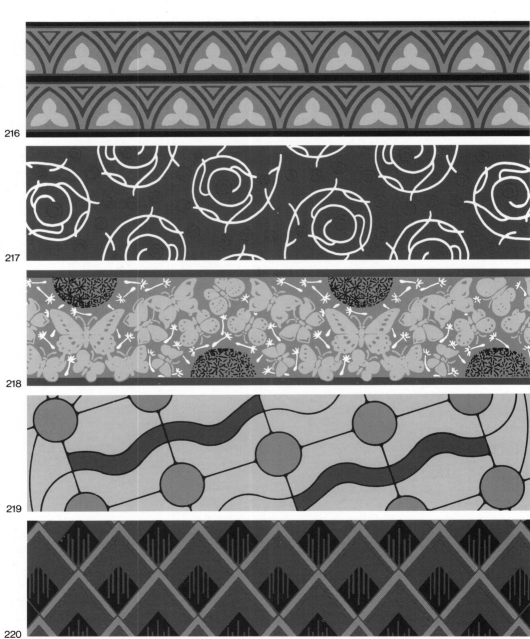

216

217

218

219

220

C20
Y60 M40 C60
Y50 M40 C10
Y50 M70 C60
M80 C100 BL60

221

222

223

224

225

C20
Y80 M30 C20
Y50 M50 C10
BL100
Y50 M60 C80

226

227

228

229

230

C20
Y50 M20 C30
Y30 C30 BL40
M20 C80 BL50
M50 BL90

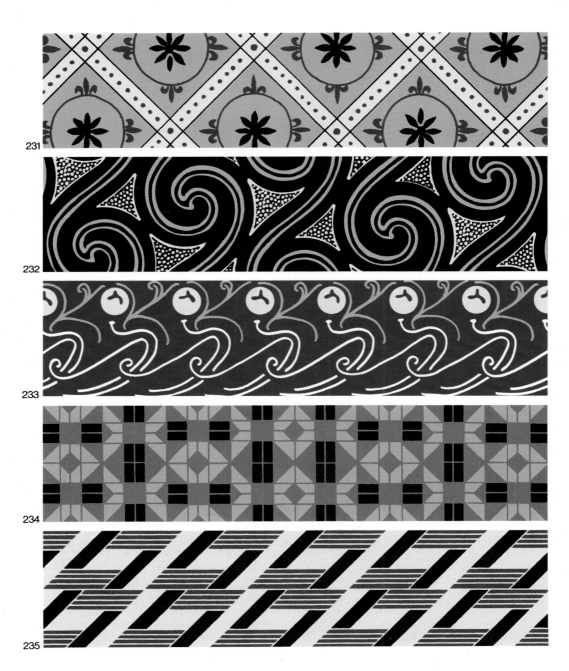

231

232

233

234

235

BL20	
Y30 M40 C10	
Y60 M50 C50	
Y40 M10	
Y60 M100 C100	

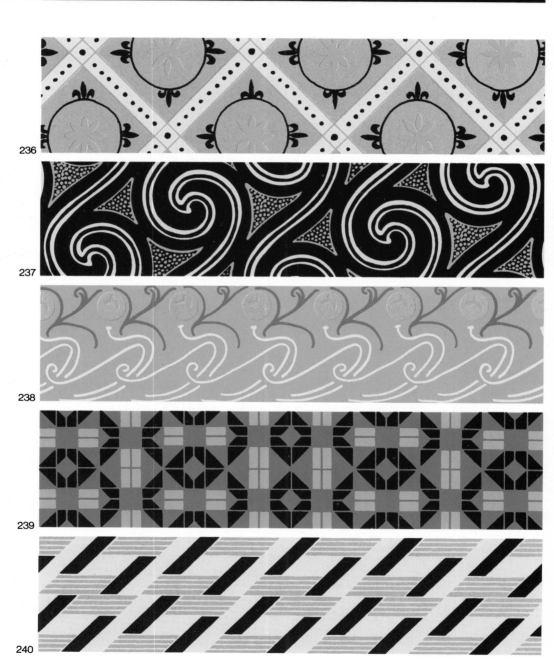

236

237

238

239

240

BL20
Y80 M50 C20
M80 BL70
Y20 M40 C50
Y30 M10 BL30

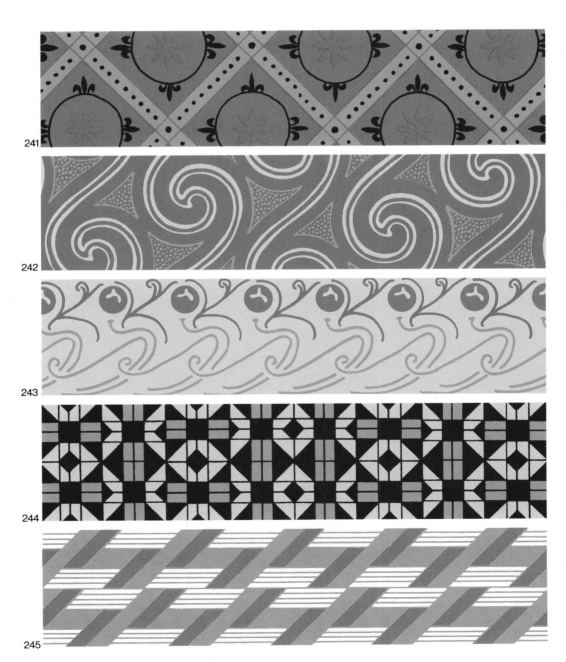

241

242

243

244

245

BL20
M40 C20 BL30
Y20 C20 BL70
Y30 M20
Y70 M60 C100

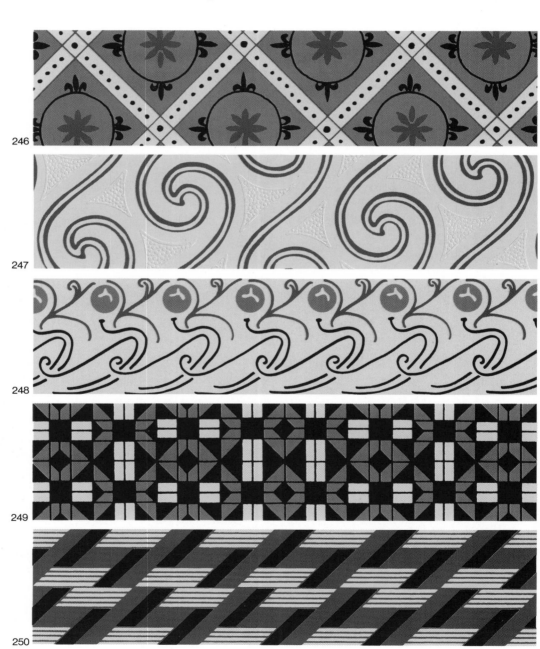

246

247

248

249

250

Y70 M30 C30
Y60 M100 C90
Y40 C40
Y50 M20
Y60 M80 C50

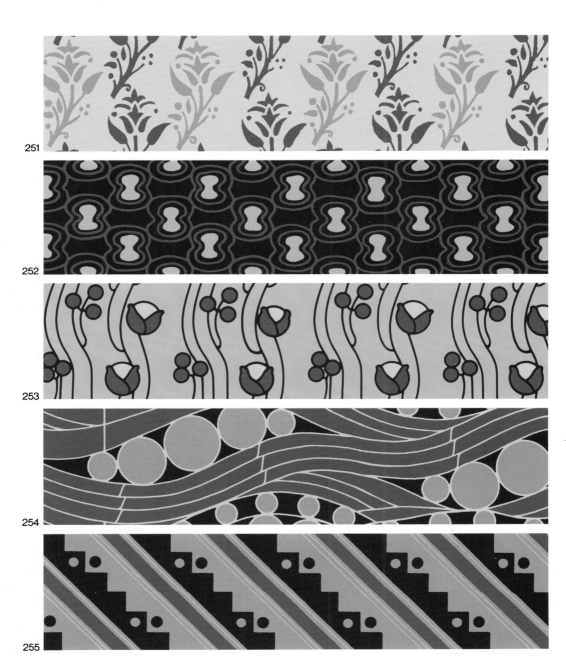

251

252

253

254

255

Y80 M40 C30
C100 BL90
Y80 M90 C70
C70
M50 C50

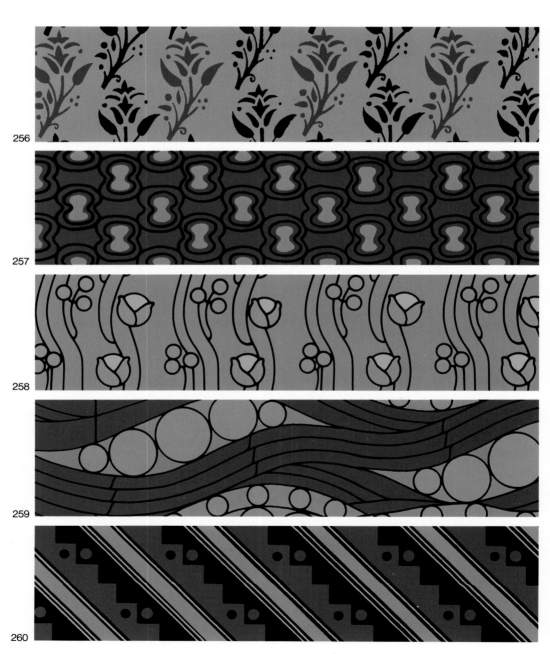

256

257

258

259

260

Y60 M40 C40
Y30 M90 C100
Y50 M40 C100
Y10 M30
Y70 M60

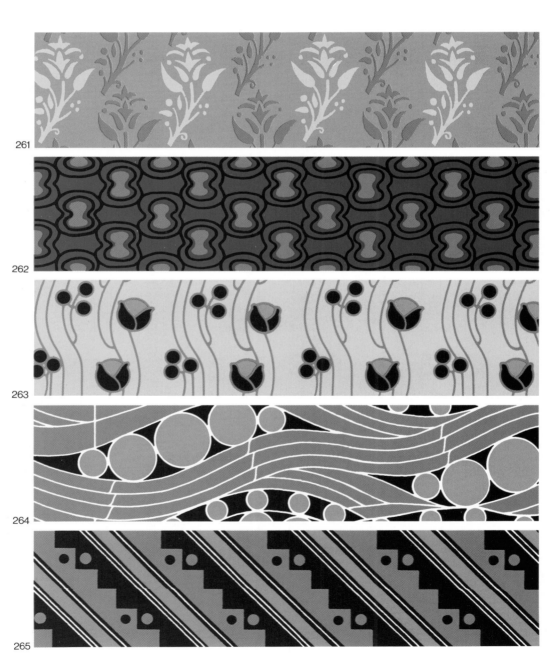

261

262

263

264

265

Y80 M100 C60
Y30 C10 BL30
M20 C80 BL50
Y10 BL30
Y50 M40 C30

266

267

268

269

270

Y80 M100 C60
Y30 M20 C20
Y40 M80 C90
M40 C20 BL30
Y60 M30

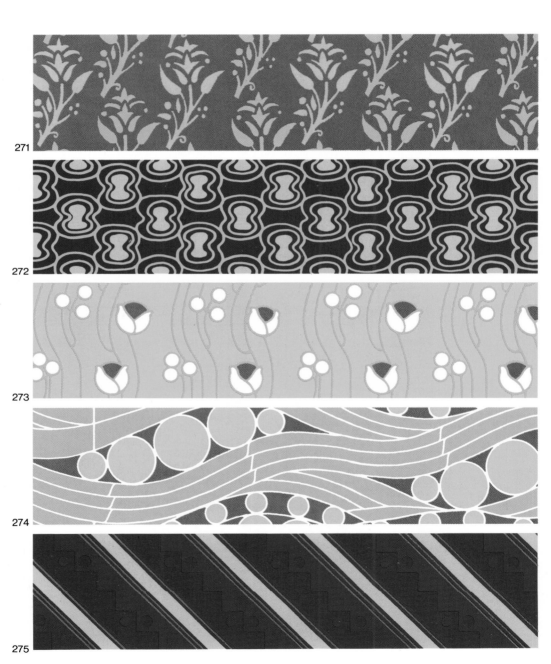

271

272

273

274

275

Y80 M100 C60
Y50 M50 C10
Y40 M90 C100
Y70 M10 BL20
Y30 M50 C60

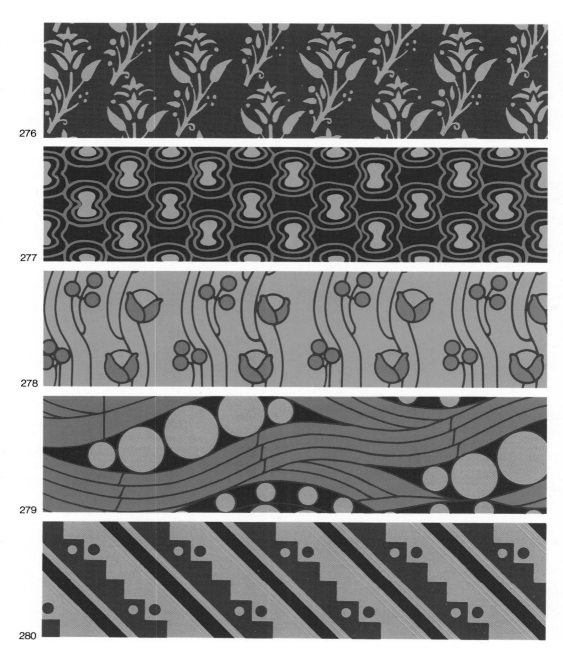

276

277

278

279

280

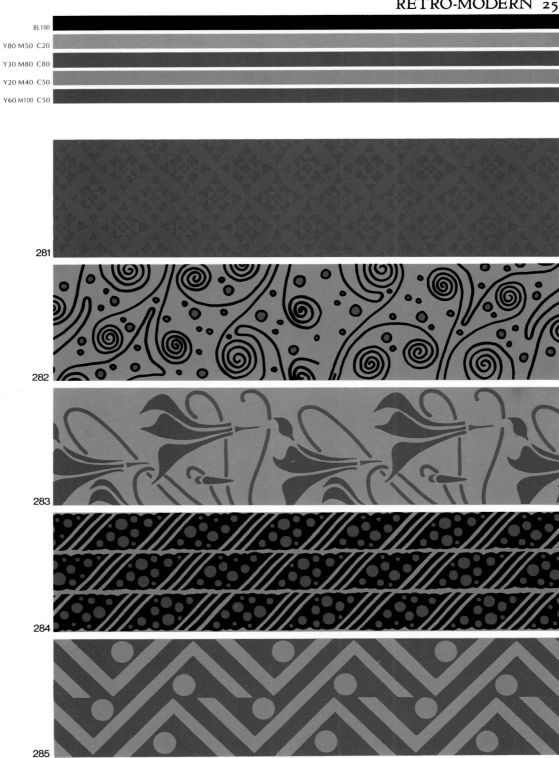

BL100
Y80 M50 C20
Y30 M80 C80
Y20 M40 C50
Y60 M100 C50

281

282

283

284

285

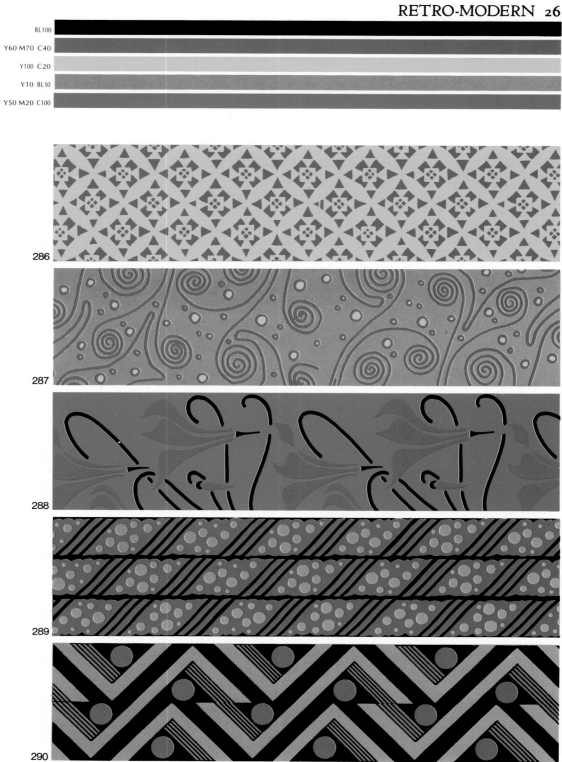

BL100
Y60 M70 C40
Y100 C20
Y10 BL30
Y50 M20 C100

286

287

288

289

290

BL100
Y70 M70 C30
Y20 M10
C30
Y40 M90 C90

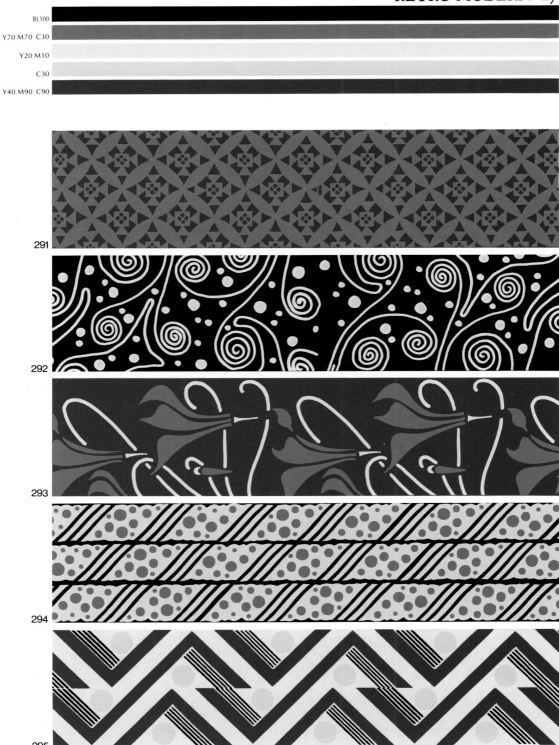

291

292

293

294

295

Y50 M90 C90
Y40 C40
Y20 M40 C70
Y30 M20
Y30 M50 C40 BL30

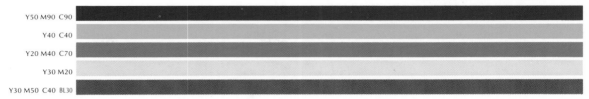

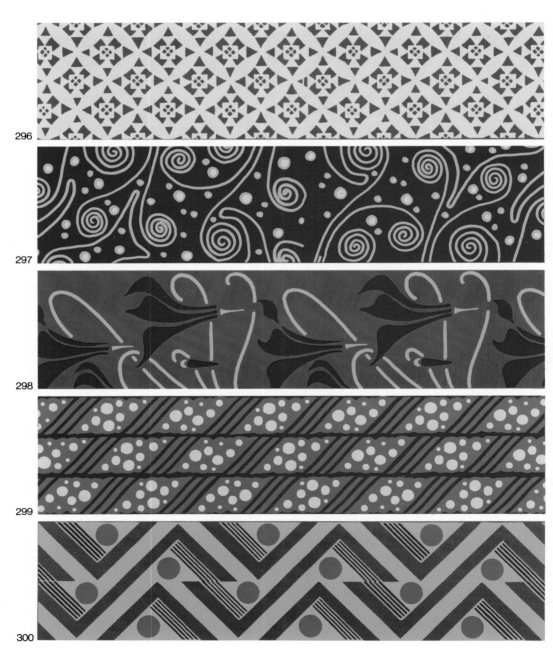

296

297

298

299

300

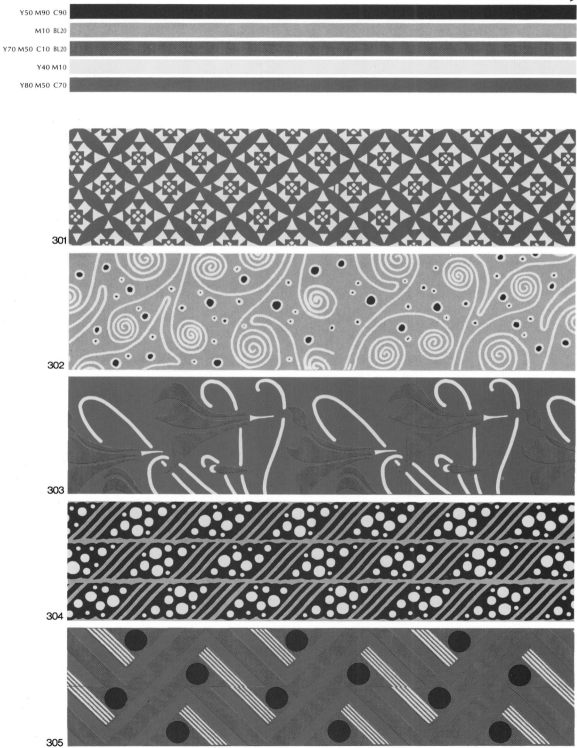

Y50 M90 C90

M10 BL20

Y70 M50 C10 BL20

Y40 M10

Y80 M50 C70

301

302

303

304

305

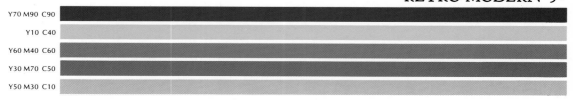

Y70 M90 C90
Y10 C40
Y60 M40 C60
Y30 M70 C50
Y50 M30 C10

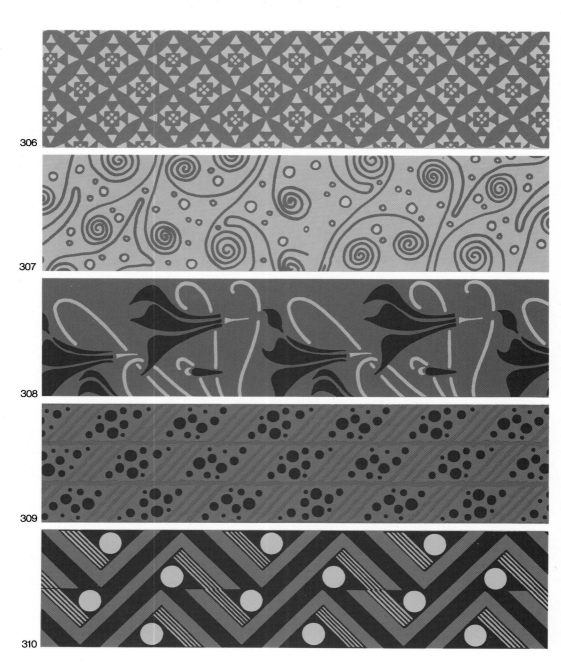

306

307

308

309

310

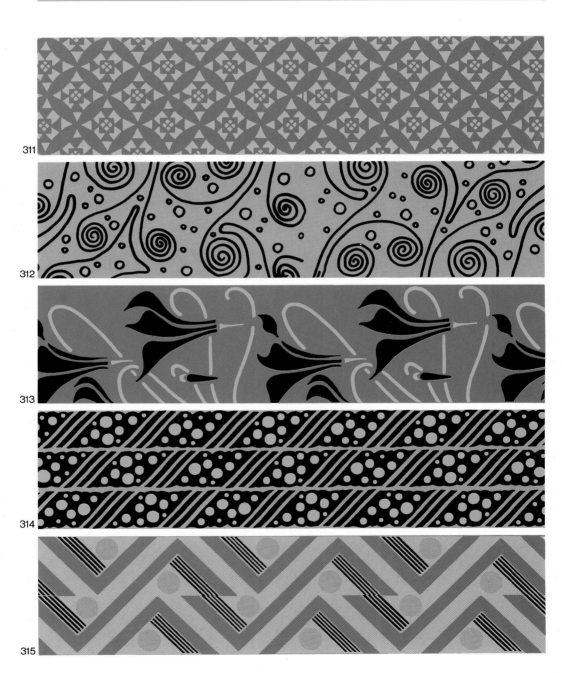

Y50 C40
BL100
Y30 M50 C60
Y70 M10 BL20
Y60 M50

311

312

313

314

315

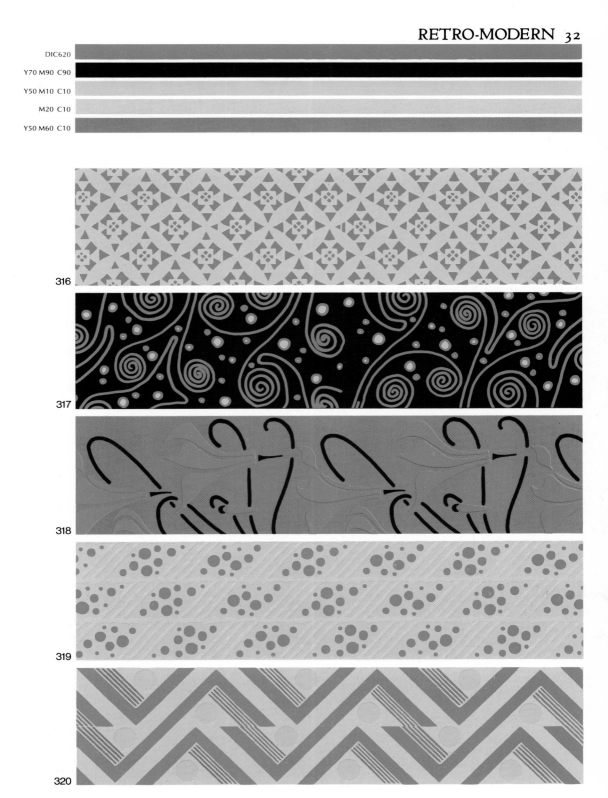

DIC620
Y70 M90 C90
Y50 M10 C10
M20 C10
Y50 M60 C10

316

317

318

319

320

POSTMODERN

Postmodern: An array of bright, pure, enamel-like colors, this series is lively but not garish. Some of the softer hues, especially in the higher keys, resemble the Retro-modern offerings and allow for some subtle, yet very sunny patterns and combinations. Like the Retro-modern colors, this series will help create some interesting and relaxing color schemes.

■Image Criterion

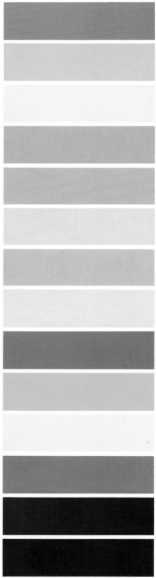

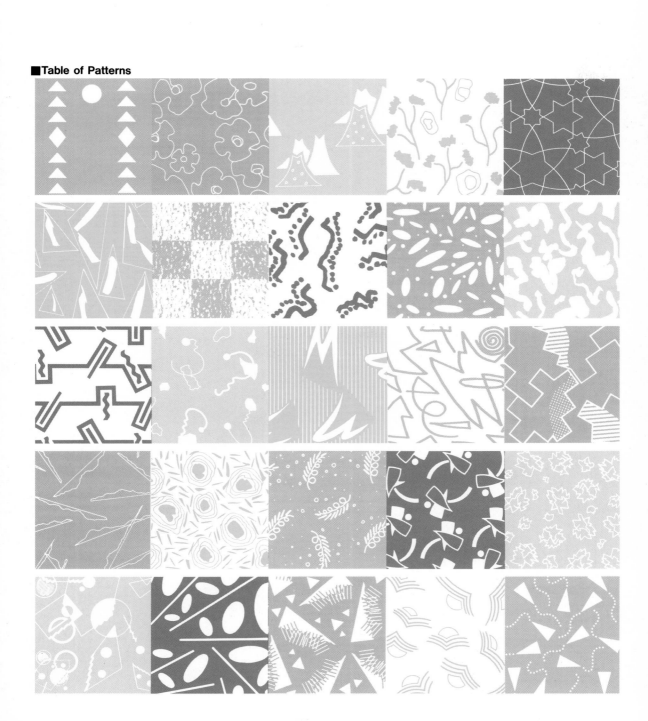

Y20 M20 C40

DIC620

Y80 M70

Y40 M50

Y20

321

322

323

324

325

Y20 M20 C40
DIC620
Y10 C20
Y30 M50 C70 BL40
M10

326

327

328

329

330

Y20 M20 C40
DIC620
Y30 M100
C20 BL80
Y10 C10

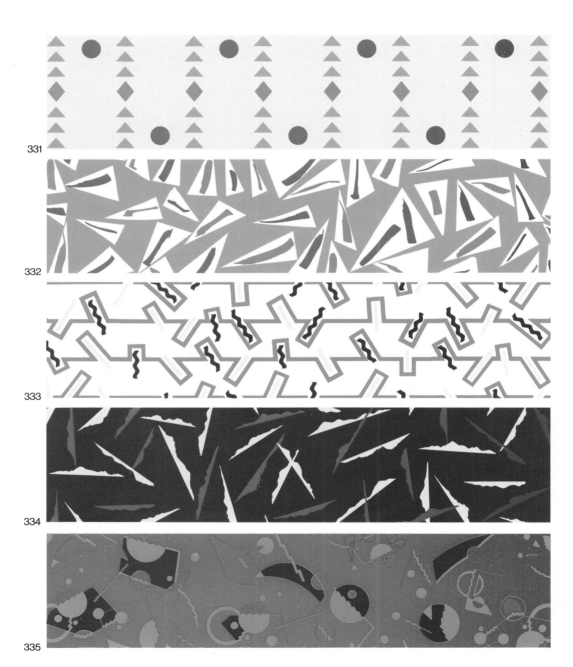

331

332

333

334

335

C50 BL60

Y50 M70 BL10

Y50

Y10 M90 C100

M30 C30 BL30

DIC620

336

337

338

339

340

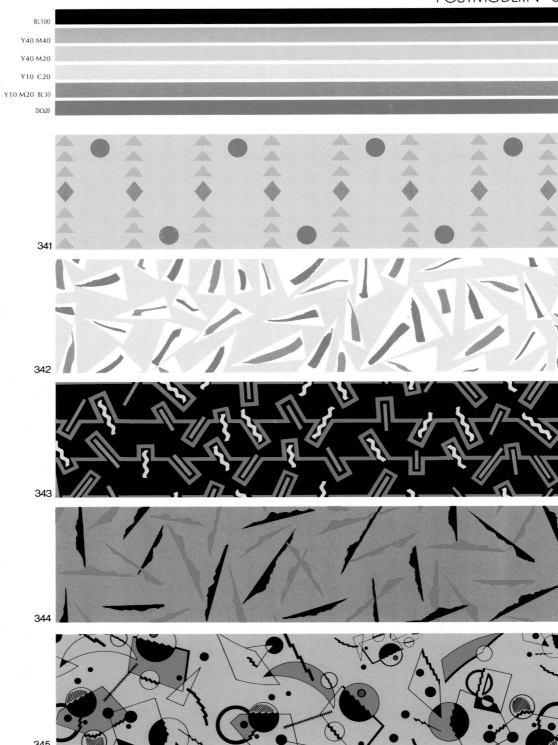

BL100
Y40 M40
Y40 M20
Y10 C20
Y10 M20 BL30
DIC620

341

342

343

344

345

Y 10 BL 80

Y 40 M 10 C 50

Y 10 M 20

Y 30 M 10

Y 30 M 60 C 30 BL 10

346

347

348

349

350

Y10 BL30

M20 C20

Y20 C20

Y20 M20

Y60 M90 C70

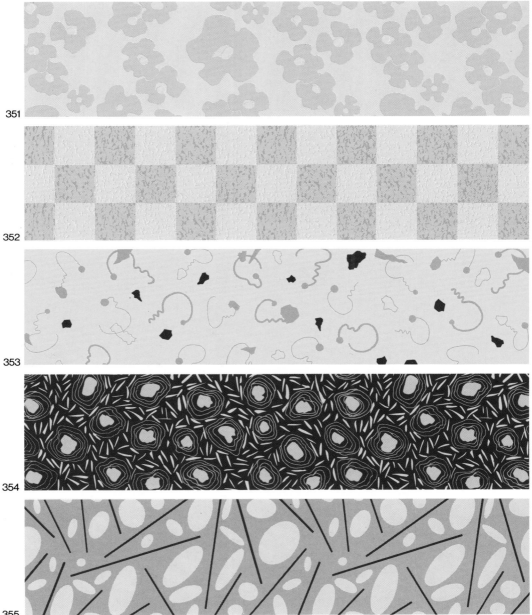

351

352

353

354

355

Y10 BL10
Y40 M50
Y50 M10
Y10 C40 BL20
BL100

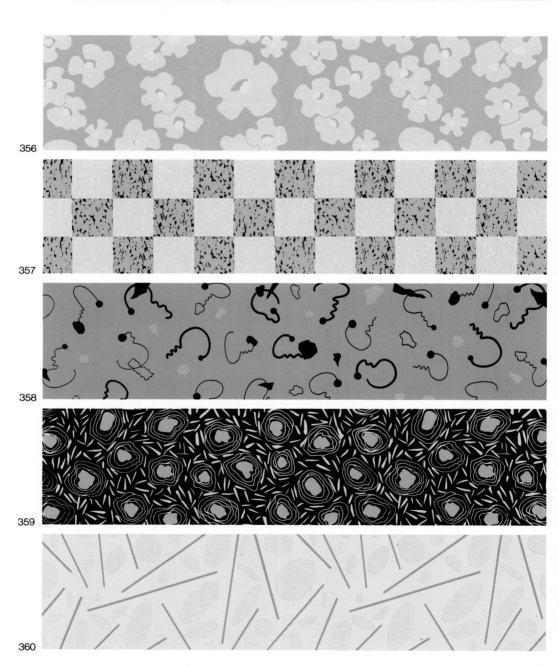

356

357

358

359

360

Y10 BL10
Y30 M30
M10 C20 BL20
Y20 C90
Y50 M80 C90

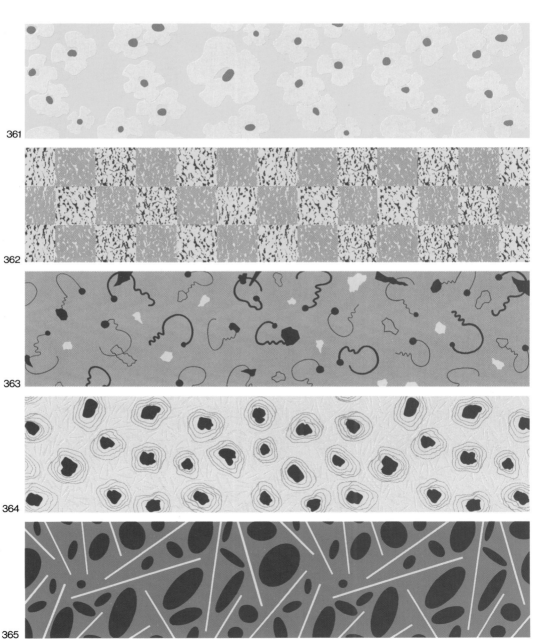

361

362

363

364

365

Y10 BL10
Y50 M10 BL10
Y20 C20
M50 C50
M30 BL90

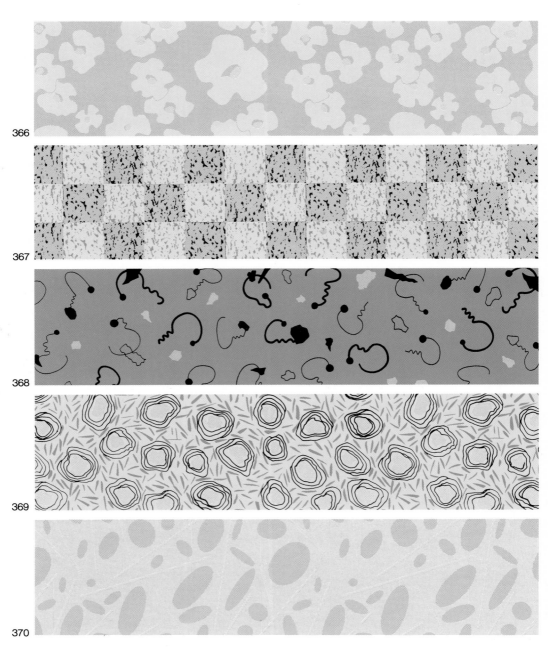

366

367

368

369

370

Y50 M80 C90 BL20
Y10 C30 BL10
Y60
Y20 M20 BL20
Y50 M30

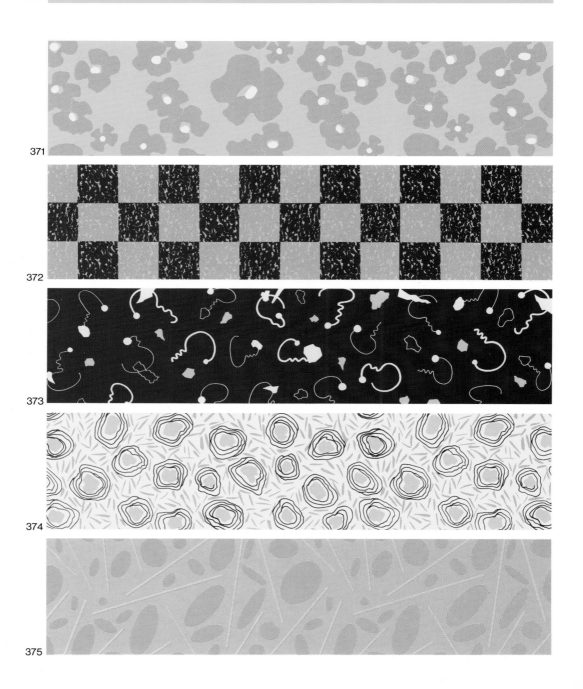

371

372

373

374

375

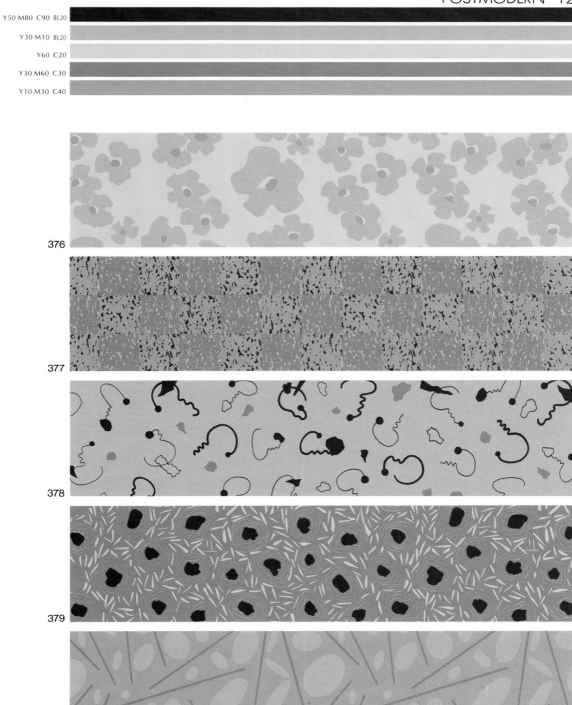

Y50 M80 C90 BL20
Y30 M10 BL20
Y60 C20
Y30 M60 C30
Y10 M30 C40

376

377

378

379

380

Y50 M80 C90 BL20

Y40 M20 C20

Y50 M50 BL20

Y10 C30 BL10

Y30 C60

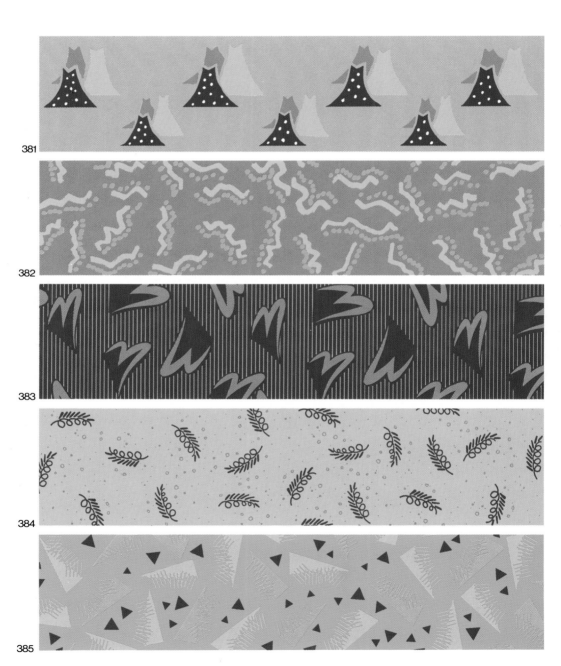

381

382

383

384

385

Y10 C30 BL20

Y70 M60 C50

Y70 M80 C30

Y30 C30

Y30 M30

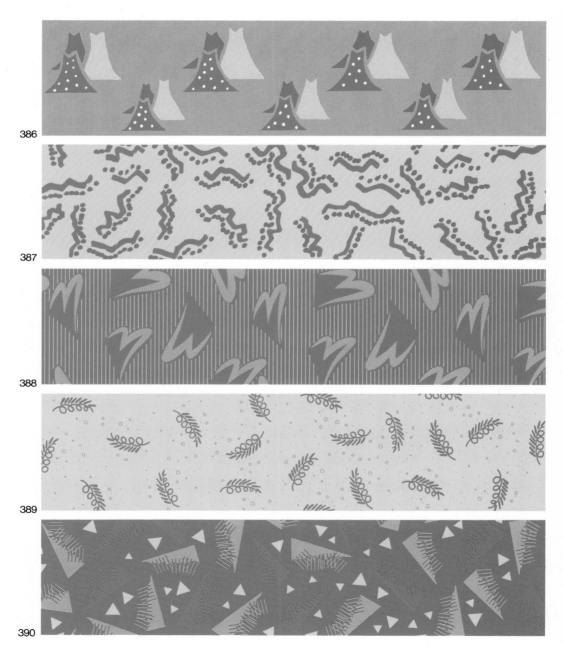

386

387

388

389

390

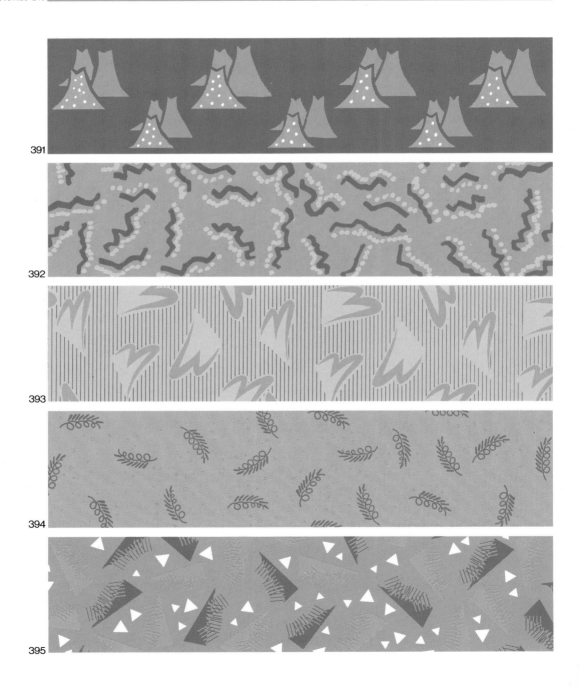

Y10 C30 BL20
Y50 M40 BL10
Y80 M10 C10
Y30 M50 C60
Y10 M30 C40

391

392

393

394

395

Y10 C30 BL20
Y50 M30
Y40 M50
Y20
Y40 M20 C30

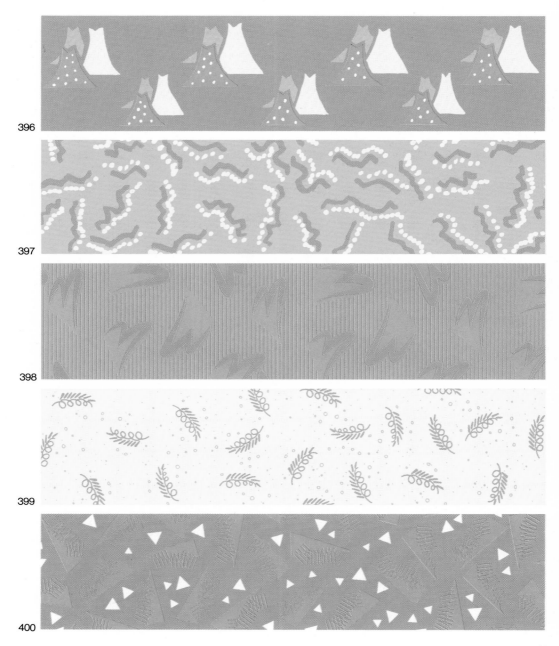

396

397

398

399

400

Y20 M20

Y70 M90 C80

Y10 C20 BL20

Y10 M20 BL30

Y60 M10 C10

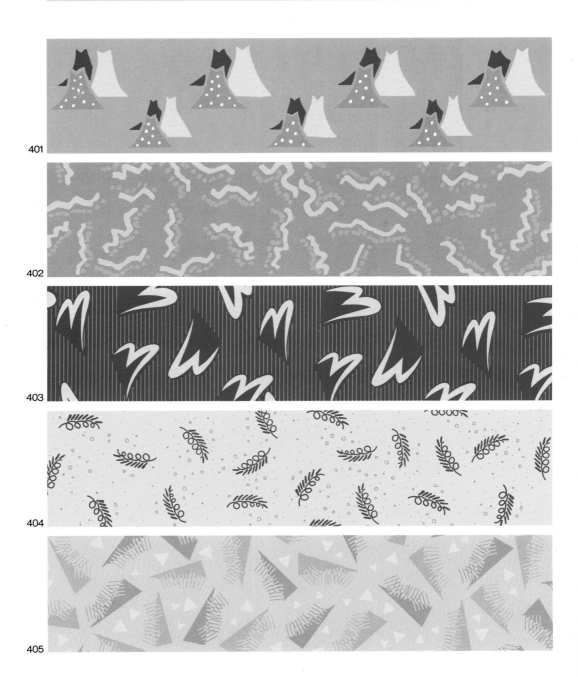

401

402

403

404

405

Y20 M20
Y50 M90 C90
Y50 M50 C10
C40 BL50
Y50 M20 BL20

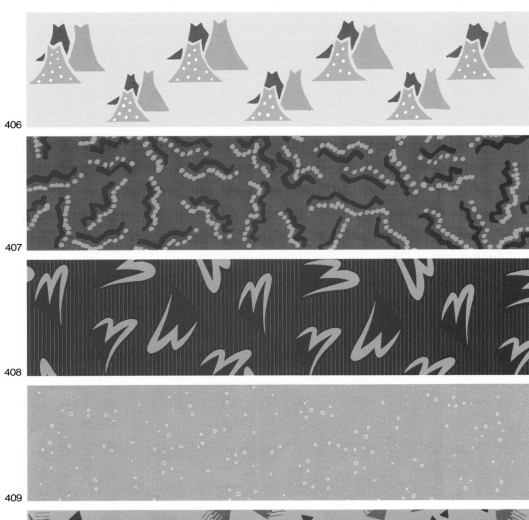

406

407

408

409

410

Y20 M20
Y50 M80 C70
M40 C20
Y50
Y50 M10 C40

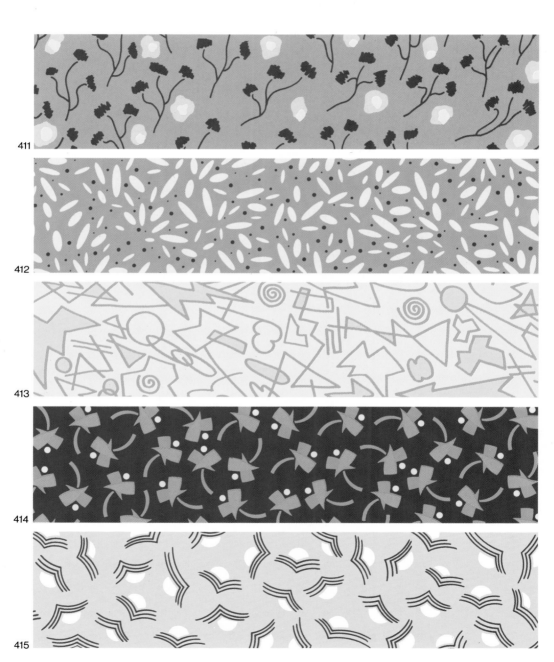

411

412

413

414

415

Y100 M90 C40
Y50 M50 BL10
Y10 C30
Y20 C80
Y40

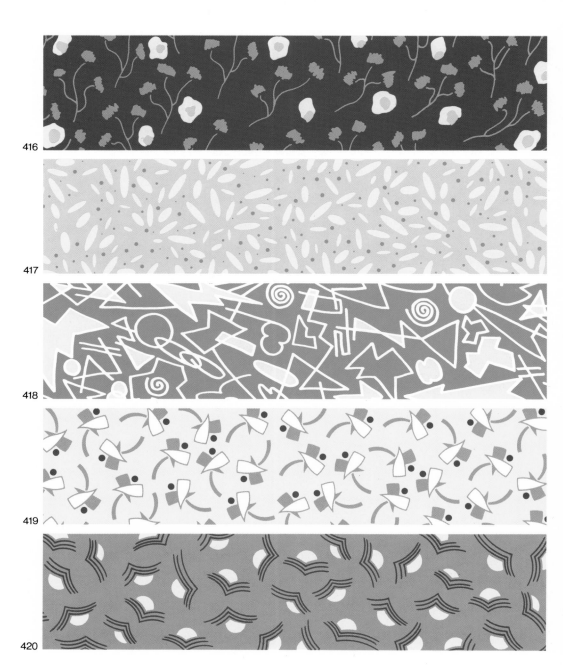

416

417

418

419

420

Y80 M90 C20
Y100 M60 C10
Y70 M10 BL20
Y40 M20 C20
Y30 M30

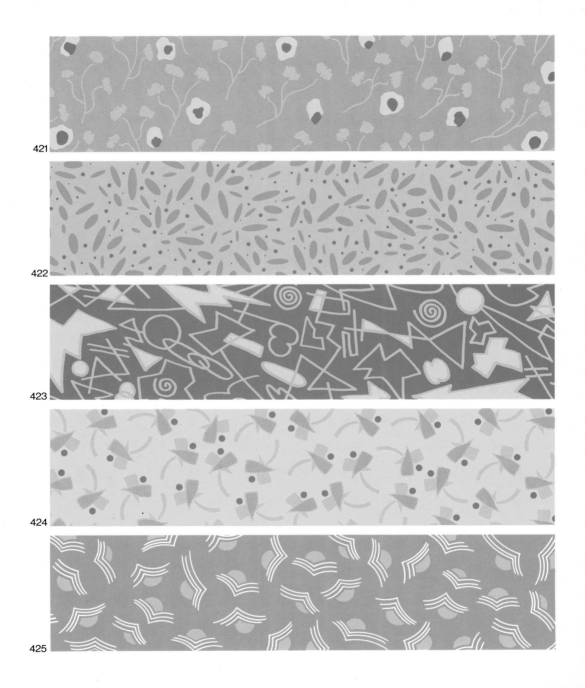

421

422

423

424

425

Y60 M70

Y20

C40 BL50

Y50 M50 C10

Y20 M30 C20

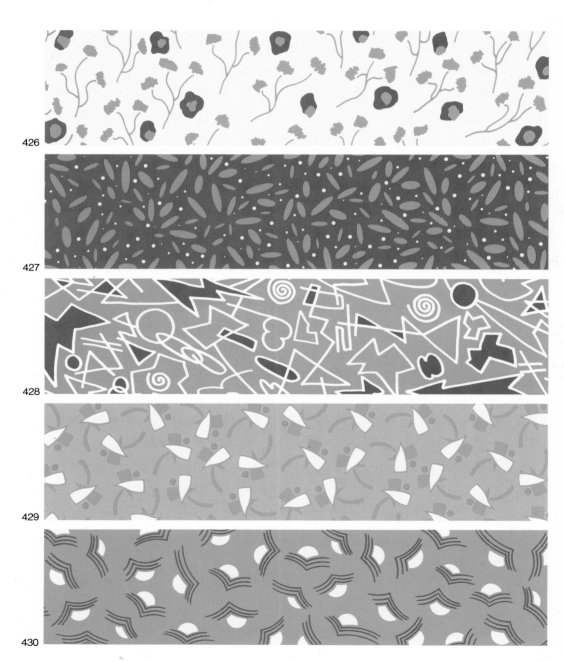

426

427

428

429

430

Y50 M50 C10
BL100
Y30
M50 C70
Y60 M70 C40

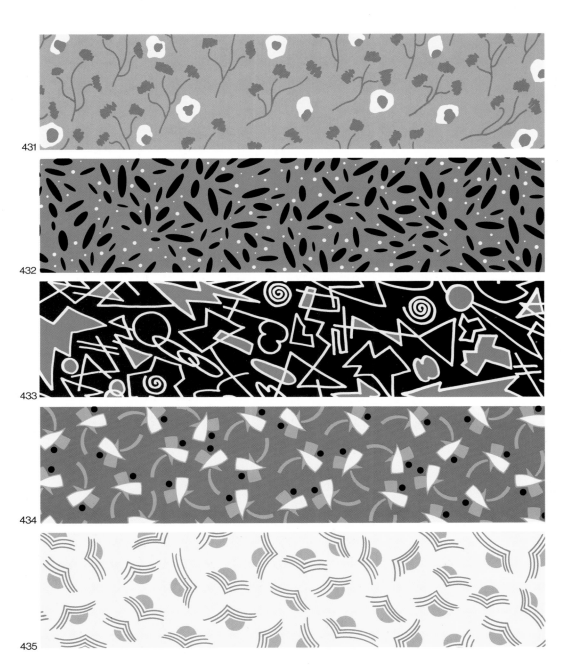

431

432

433

434

435

M30 C40 BL30
Y30 M60 C30
Y60 M70 C40
Y100 M10 BL10
M50 C50

436

437

438

439

440

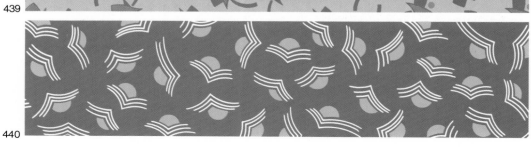

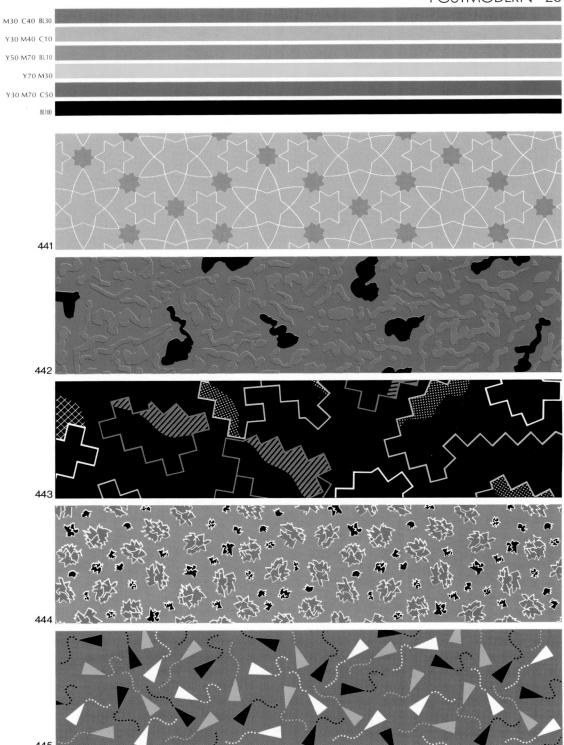

M30 C40 BL30
Y30 M40 C10
Y50 M70 BL10
Y70 M30
Y30 M70 C50
BL100

441

442

443

444

445

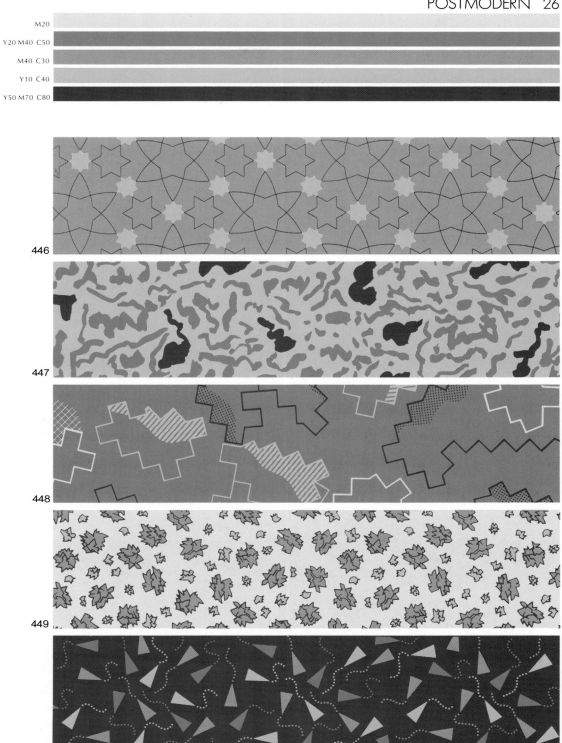

M20

Y20 M40 C50

M40 C30

Y10 C40

Y50 M70 C80

446

447

448

449

450

M20
M30 C20
M20 C10 BL30
Y40 C30
Y30 M80 C70

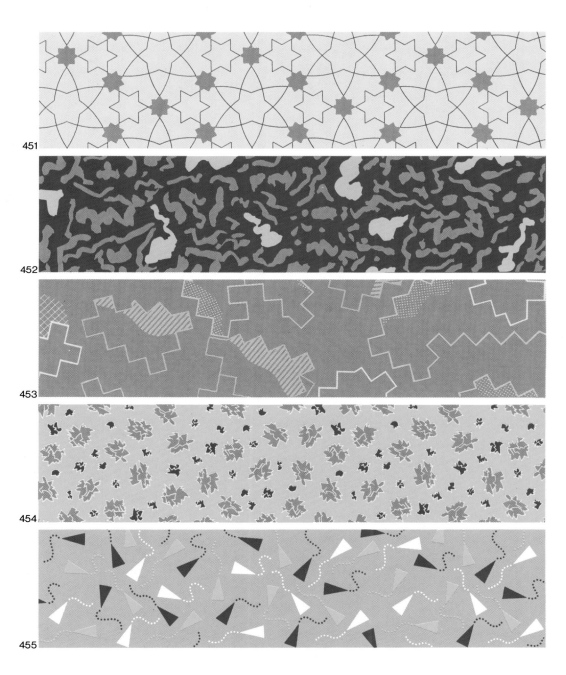

451

452

453

454

455

M20
Y60 M70 C40
Y40 M40
Y70 M10
Y30 M60 C30

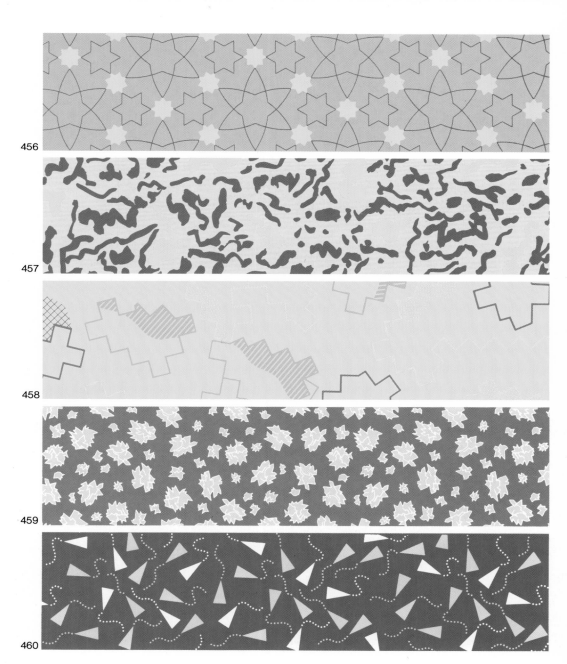

456

457

458

459

460

Y50 M30
Y50 M60 C10
Y20 C20
Y20 M10
Y10 C20 BL20

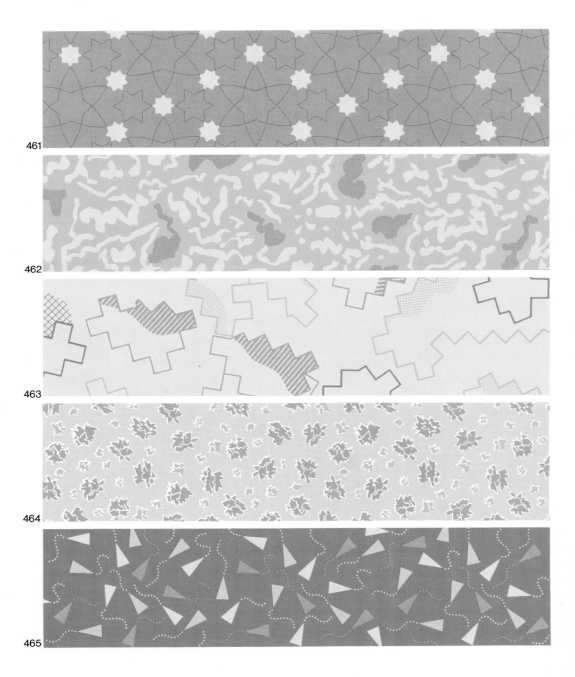

461

462

463

464

465

Y50 M30 C20

M20 C30 BL20

Y20 M20 C10

Y20 M10 C50

Y10 C20

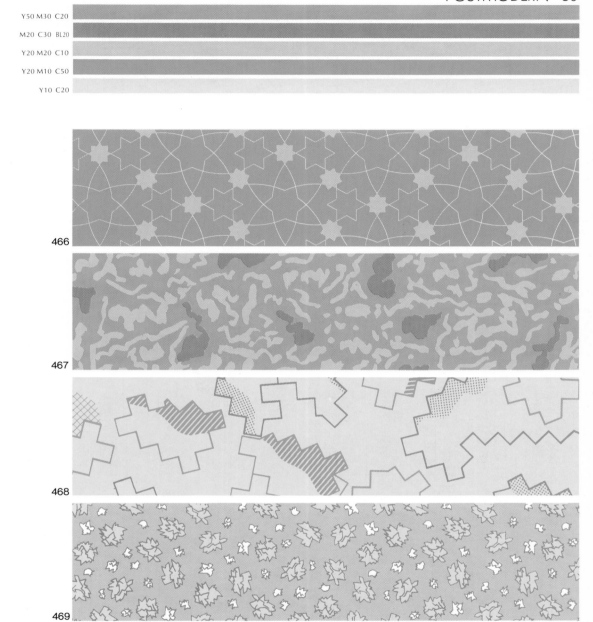

466

467

468

469

470

C50 BL60
Y10 C20
Y50
Y20 M90
Y10 C40 BL30

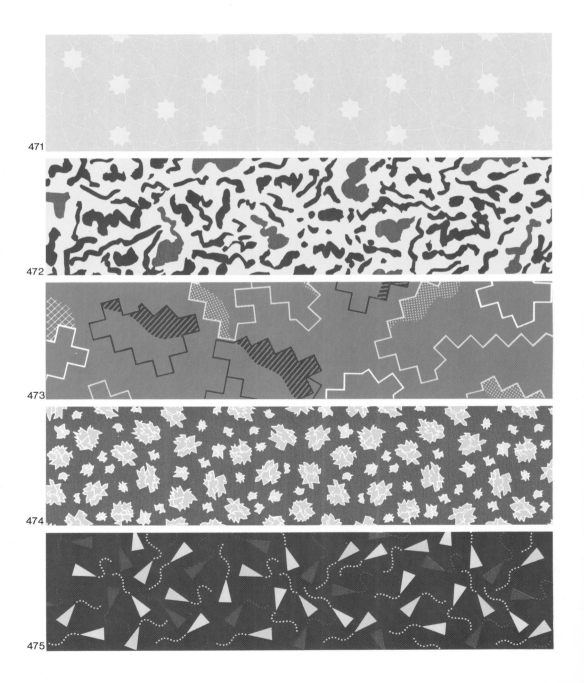

471

472

473

474

475

C50 BL60
Y70 M40
Y20 C50.
Y40 M80
Y50 M30 C30

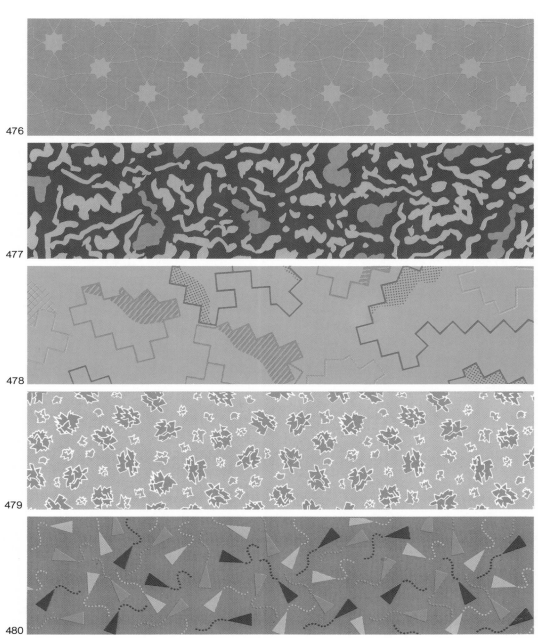

476

477

478

479

480

NOTES

NOTES